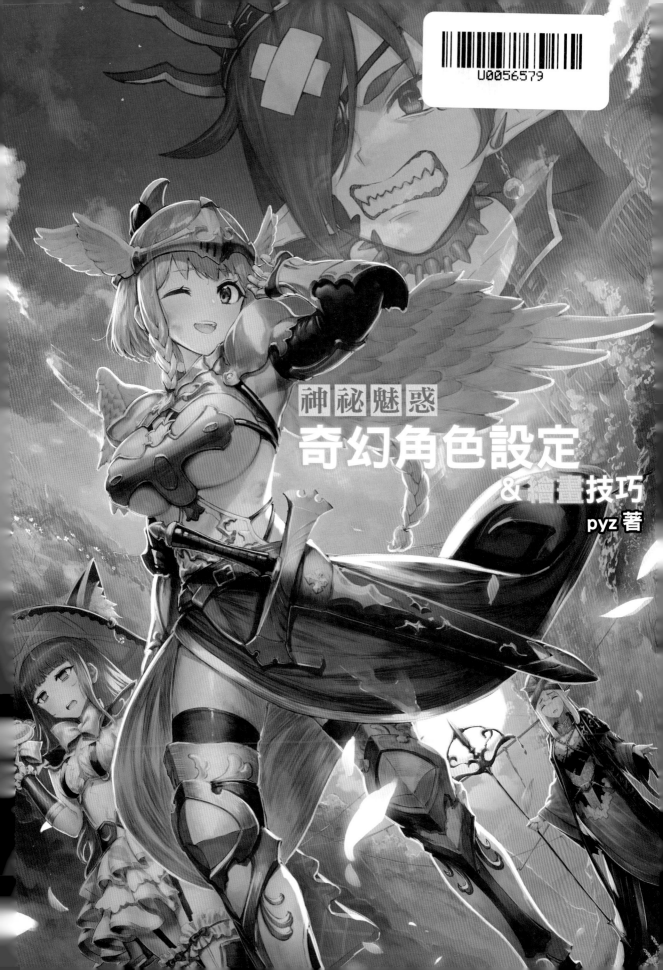

神祕魅惑
奇幻角色設定
& 繪畫技巧

pyz 著

第2章 從實踐學習技巧

前言

謝謝您拿起了這本書。
我是插畫家 pyz。

只要是有在畫圖的人，不管是誰都會有用充滿原創感的角色設計成為獨一無二的插畫家的夢想吧。而我也是其中的一個人。但是在數以萬計的插畫技法書中，在我的印象中卻很少介紹製作原創角色時需要從哪邊開始進行發想並進行設計。因此雖然說只是自己習慣的方式，我盡量地把設計時的流程、描畫時的訣竅以及平時作畫時無意識地進行的內容整理出來，並將其塞進這本書裡。本書中以 8 個主題為出發點進行角色設計並各自介紹流程，最後使用完成的角色來畫出包含背景的單張插圖。
如果這些內容能幫到想挑戰原創角色，或是想做做看插畫家工作的讀者那就太好了。

那麼，在先預祝各位讀者此後的創作生涯一帆風順。

2018 年 11 月 pyz

「Enchanting Mahjong Match」
©2018 D3 PUBLISHER ©Orgesta

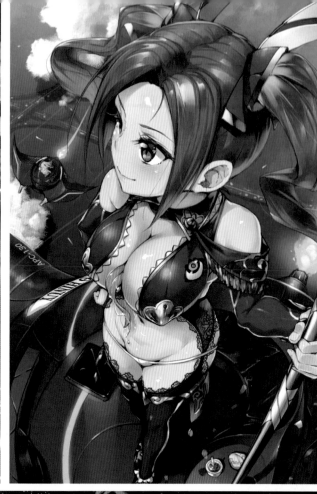

「編隊少女 ーフォーメーションガールズー」

「編隊少女 ーフォーメーションガールズー」

「ジェミニシード」
©2018 DMM GAMES

「Millennium War Aigis」
©DMM GAMES

出典元非公開

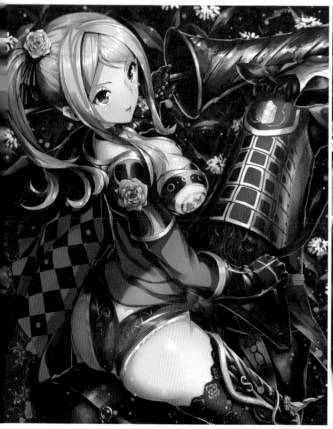

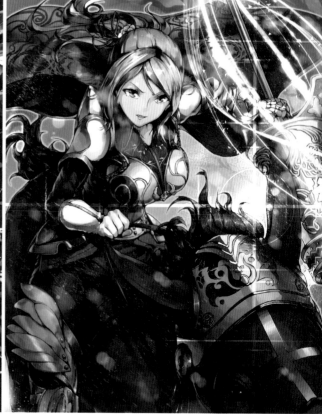

「Lord of Knights」 ©Aiming

「Lord of Knights」 ©Aiming

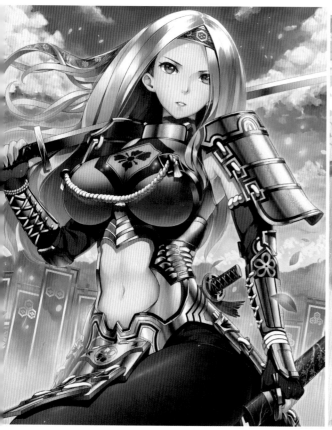

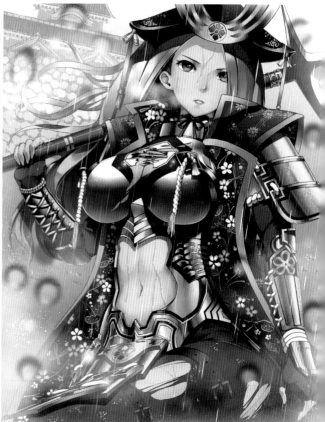

「武神大戦！」 ©Aiming

「武神大戦！」 ©Aiming

bravenovel
"gachaun zero no saikyoyusha"
author : amakusashiro
© amakusashiro

第 1 章

各種類型
角色設計&
插圖的製作方法

此章節內將使用奇幻世界觀為基底的 8 種類型角色,並一一解說從想像出的關鍵字來加深設定並進行角色設計的發想方法。另外,內容也會介紹怎樣的構圖會凸顯出該角色的魅力以及畫法中的重點。

神秘魅惑的角色製作方法

製作原創角色時，雖然會先製作出個性、職業與年齡等各式各樣的元素來漸漸完成角色。但當要正式繪製出角色時，該從哪種印象開始下手呢？

本書中將介紹把奇幻角色分別以「英雄」、「充滿力量」、「可愛」等類別思考，且使用想像出的關鍵字來加深角色設定，並以此發想製作角色的內容與表現手法。

>> 思考角色類型

本次我會一一製作出奇幻系遊戲或小說內常見的 8 種類型角色。首先我們先來思考類型的印象及其聯想出的標準形象吧。當然，因為每個人看到關鍵字時想到的印象都不盡相同，所以從中自由地選擇與自己想製作的角色接近的印象，並將其放進角色之中吧！

英雄類型
站在主角立場且為故事核心的角色類型

充滿力量類型
也就是大眾說的腦袋長肌肉且誇耀自身力量類型

可愛類型
擁有可愛的外貌，像是吉祥物一般存在的角色

優雅類型
姐姐系或是文靜溫馴的角色

冷酷類型
無情且擁有總是單獨行動印象的角色

流行類型
活潑並擔任氣氛製造者的角色

華麗類型
有錢人或是擁有豪華印象的角色

黑暗類型
勁敵或是敵方等立場的角色

角色製作 | 依據類型從各式各樣的關鍵字中發想印象，並繼續往下進行設計。

》製作角色設計的筆記

首先，將你從類型中收到的印象筆記下來吧！以**英雄類型**來舉例，試著思考「正義」、「認真」、「勇者」這些你想得到的關鍵字。此時，即便腦中出現完全相反的印象也不要在意，都將其寫在筆記上。

關聯詞彙

印　象	覺醒／逆境／光屬性／勇氣／王者／自由／皇家／正統／正義／乾淨感……等等
個　性	領導能力／正義感／純潔／很有人望／認真／坦率／內心堅強……等等
職　業	勇者／聖騎士／騎士／女武神／魔法劍士……等等
道　具	連體衣／長劍／徽章盾牌／斗篷／鎧甲……等等

》思考角色的基礎職業

從寫出的關鍵字來思考適合角色的職業。「英雄的話就是勇者！」像這樣地決定下來也不錯，從各式各樣的職業中選擇適合角色印象的職業吧。

勇者類型　　　　女武神類型　　　　騎士類型

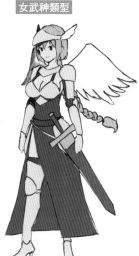
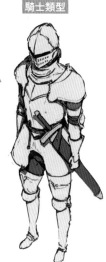

》素描印象的主題

使用採用的關聯語彙與職業再度收集能加深其印象的主題。這邊雖然是使用素描來進行此步驟，但如果將感受到靈感的照片或書本收集起來也是不錯的做法。

長劍
擁有正義、正統的印象

鵰
擁有王者、勇氣等印象

鎧甲
騎士的服裝印象

>> 將外觀印象固定下來

以決定的職業為基礎,加上從關聯語彙發想出的外觀主題、裝飾與原創性。雖然本次的基底是奇幻角色,也從平常穿的現代洋裝上取得點子並放入設計當中,完成了一個很有趣的設計。另外,決定角色的個性後,也會有部分內容可以放進設計裡。例如說是個男孩子氣的角色的話,那就不是裙子而是穿著內褲;如果是個冷酷的角色那就不要畫上滿臉的笑容,這樣可以更加添增角色個性。

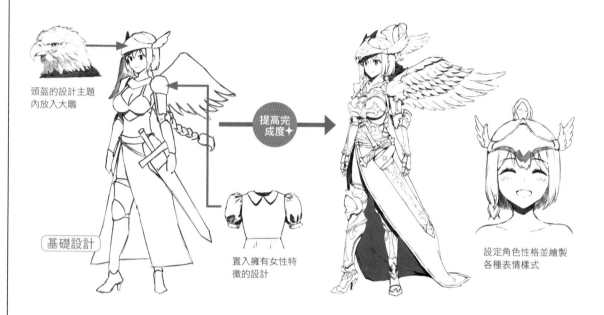

頭盔的設計主題內放入大鵰

基礎設計

置入擁有女性特徵的設計

提高完成度

設定角色性格並繪製各種表情樣式

>> 刻劃細部服裝設計

即便是從正面看不到的背面或是衣服的細節我都會進行設定。雖然在繪製單張插圖這些有可能是不需要的資料,但為了訂出角色個性先將細部決定起來也是不錯的。

>> 加深角色設定

用角色設計中看不見的日常生活等情景與場面來加深角色的設定,並整理出角色個性。

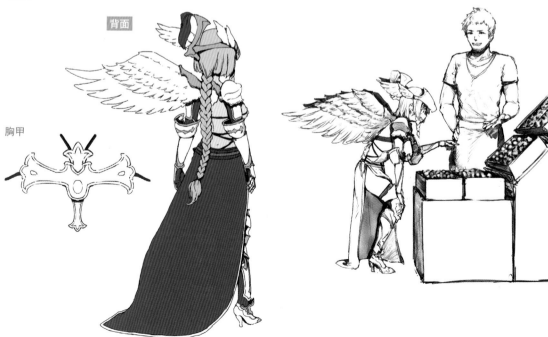

背面

胸甲

繪製插圖

使用角色製作中完成的角色來繪製充滿魅力的單張插圖，本次會從構圖的取法開始，以加上陰影的方法、光源的置入方法等製作世界觀時的畫法為中心進行解說。

思考構圖

思考出數個在不同狀況下適合角色的構圖。一邊注意想給觀者看的內容以及想要表現出的世界觀，一邊考慮構圖的內容。

上色重點

本次不會從最初開始說明角色的上色方式，而是解說如何使插圖的整體氣氛能讓觀者感受到魅力的重點。像是解說「逆光」、「陰天」等不同光源時的表現方法等等。

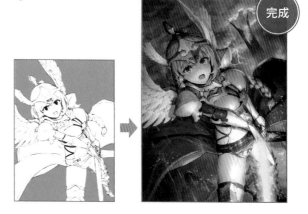

完成

How to Use　本書的觀看方法

完成的單張插圖

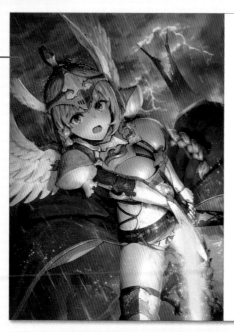

完成的角色站立圖

角色設計與單張插圖的重點

角色配色（印象顏色）

線稿

POINT
顏色造成看法迥異
右圖灰色的畫面上配置了相同大小且不同顏色的星星。比起黑色與藍色，白色與紅色的強調感會比較強烈。因此，根據角色的配色有可能也會需要調整畫面之於角色的相對大小。

重點：解說此張插圖的訣竅等等

冷知識
女武神與瓦爾基麗的差別
女武神是指北歐神話中拜於主神・奧丁麾下的戰女神。拔擢戰場中戰死的勇士靈魂，將他們引導並招待至奧丁的宮殿・瓦爾哈拉為她們的使命。

冷知識：介紹主題相關的冷知識

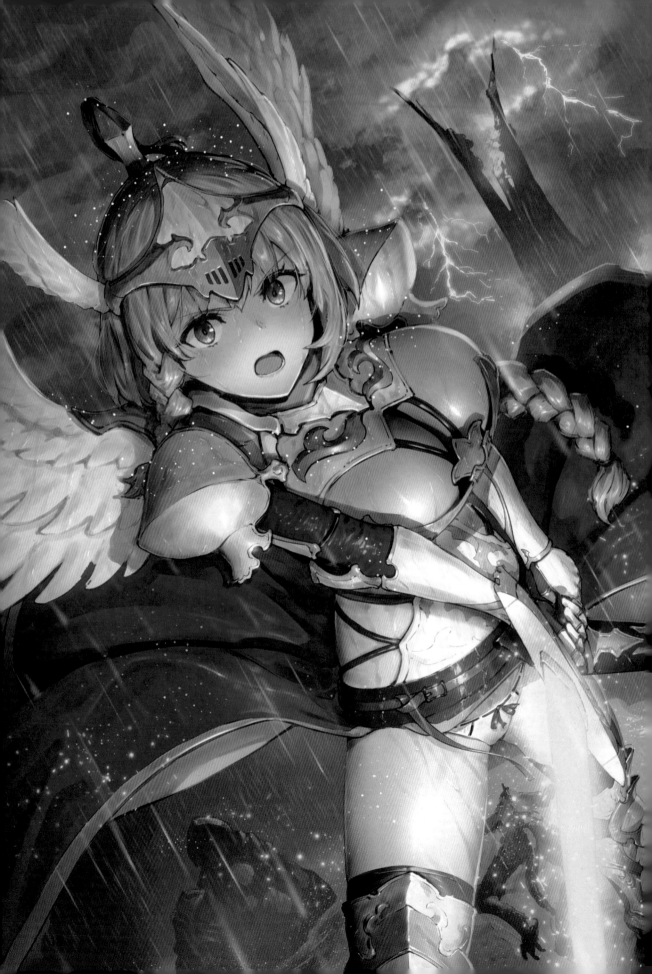

種類別 角色的製作方法

英雄

一聽到英雄這個詞大多人都會想到男性角色,但強勁且美麗的女英雄其實也不在少數。我在王道的英雄印象中,盡量畫出擁有乾淨感且容易被大眾接受的角色。而當中我最重視的就是女性感與可愛感。

CHARACTER
女武神

>> 製作重點

- 在鎧甲上使用流線的形狀與裝飾,營造出女性感
- 刻意加入變化不讓頭髮等地方對稱,以表現出角色個性
- 特意讓畫面整體變暗,強調光與暗的對比以構成戲劇性的演出
- 描畫迎向敵人的場景,讓英雄感淺顯易懂

● 線稿

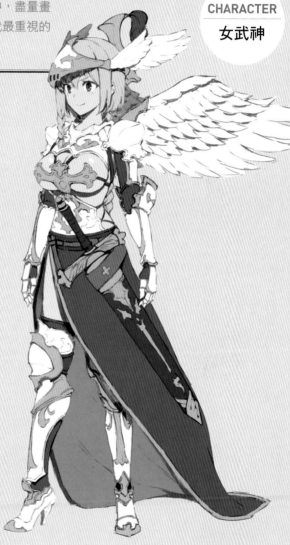

角色配色

不使用過多的顏色並將藍白兩色作為配色的基礎色調,可強調出角色的乾淨感。金色則可營造出高貴、崇高這種英雄本來該有的印象。

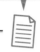

CHARACTER MAKING 01

製作角色設計筆記

首先先以「英雄感」這個語彙為基礎來思考角色的職業或主題吧！從多數的關鍵字或主題中挑選出擁有勇氣或正義感等正面印象的概念後，繼續往下製作角色。

關聯詞彙

印　象	覺醒／逆境／光屬性／勇氣／王者／自由／皇家／正統／正義／乾淨感……等等
個　性	領導能力／正義感／純潔／很有人望／認真／坦率／內心堅強……等等
職　業	勇者／聖騎士／騎士／女武神／魔法劍士……等等
道　具	連體衣／長劍／徽章盾牌／斗篷／鎧甲……等等

≫ 思考角色外觀的基礎

以角色的工作（職業）為基底來決定基礎的角色設計。

採用了這個兼具華麗的設計

護額
斗篷
束帶型的劍帶
皮革手套
長上衣
皮靴

金髮
附羽毛的護額
護胸
過膝長襪
鎧甲
翅膀
三股辮
腰間斗篷

勇者類型
說到奇幻故事的主角那就是勇者了。「勇者」的外觀意外地沒有固定的基本樣式。

女武神類型
與主角並肩作戰的神聖戰女神。是個強大與美麗兼具的熱門職業。雖然很多人會對設計進行各種改造，但基本設計都大同小異。

頭盔
肩膀
胸部
腰部

騎士類型
主角的主要職業第一名。雖然平庸，但也因此是個很適合做為玩家化身的存在。鎧甲在奇幻世界中是基本中的基本，需要好好地把握其構成元素。

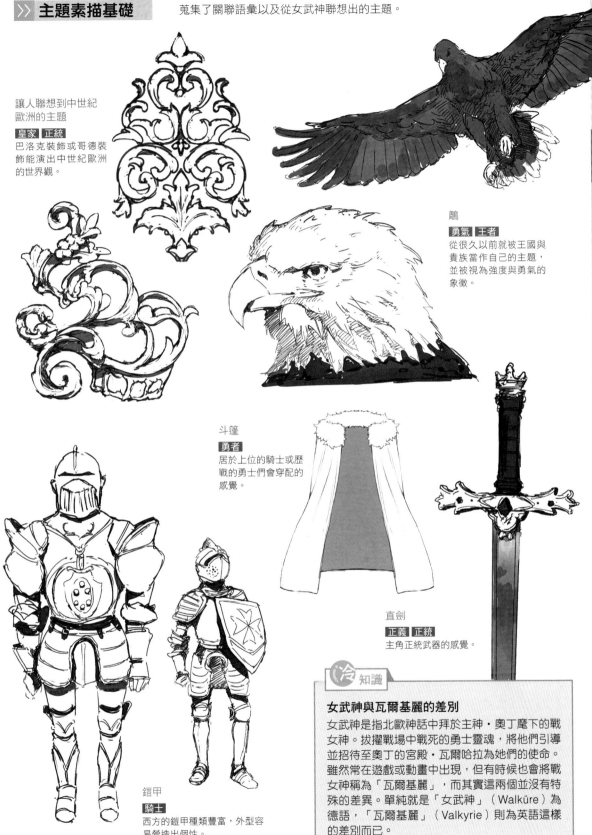

>> 主題素描基礎

蒐集了關聯語彙以及從女武神聯想出的主題。

讓人聯想到中世紀
歐洲的主題
皇家 **正統**
巴洛克裝飾或哥德裝
飾能演出中世紀歐洲
的世界觀。

鵰
勇氣 **王者**
從很久以前就被王國與
貴族當作自己的主題，
並被視為強度與勇氣的
象徵。

斗篷
勇者
居於上位的騎士或歷
戰的勇士們會穿配的
感覺。

直劍
正義 **正統**
主角正統武器的感覺。

鎧甲
騎士
西方的鎧甲種類豐富，外型容
易營造出個性。

冷知識

女武神與瓦爾基麗的差別
女武神是指北歐神話中拜於主神・奧丁麾下的戰
女神。拔擢戰場中戰死的勇士靈魂，將他們引導
並招待至奧丁的宮殿・瓦爾哈拉為她們的使命。
雖然常在遊戲或動畫中出現，但有時候也會將戰
女神稱為「瓦爾基麗」，而其實這兩個並沒有特
殊的差異。單純就是「女武神」（Walküre）為
德語，「瓦爾基麗」（Valkyrie）則為英語這樣
的差別而已。

CHARACTER MAKING 02

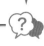

將外觀印象固定下來

- - - - -

決定基礎設計後，加入收集到的主題與平時穿的衣服設計並決定外型。不光只是外觀，同時也一邊思考可表現出角色性格的表情與內心的印象吧！

≫ 添加主題並刻劃出外觀

以基礎設計為底，將設計筆記內的主題一一加入角色設計內。

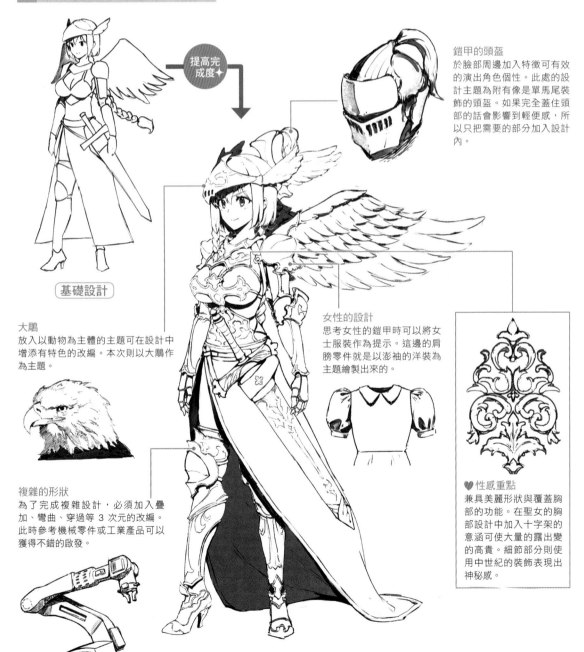

提高完成度✦

基礎設計

鎧甲的頭盔
於臉部周邊加入特徵可有效的演出角色個性。此處的設計主題為附有像是單馬尾裝飾的頭盔。如果完全蓋住頭部的話會影響到輕便感，所以只把需要的部分加入設計內。

大鵰
放入以動物為主體的主題可在設計中增添有特色的改編。本次則以大鵰作為主題。

女性的設計
思考女性的鎧甲時可以將女士服裝作為提示。這邊的肩膀零件就是以澎袖的洋裝為主題繪製出來的。

複雜的形狀
為了完成複雜設計，必須加入疊加、彎曲、穿過等 3 次元的改編。此時參考機械零件或工業產品可以獲得不錯的啟發。

♥ 性感重點
兼具美麗形狀與覆蓋胸部的功能。在聖女的胸部設計中加入十字架的意涵可使大量的露出變的高貴。細節部分則使用中世紀的裝飾表現出神秘感。

>> 思考可以想像出角色個性的表情

先大致決定「正義感強烈」、「純潔」、「直率」等個性後再接著繪製表情。想像這個表情是角色在哪種場面下會做出來的，可以更增添角色的個性。

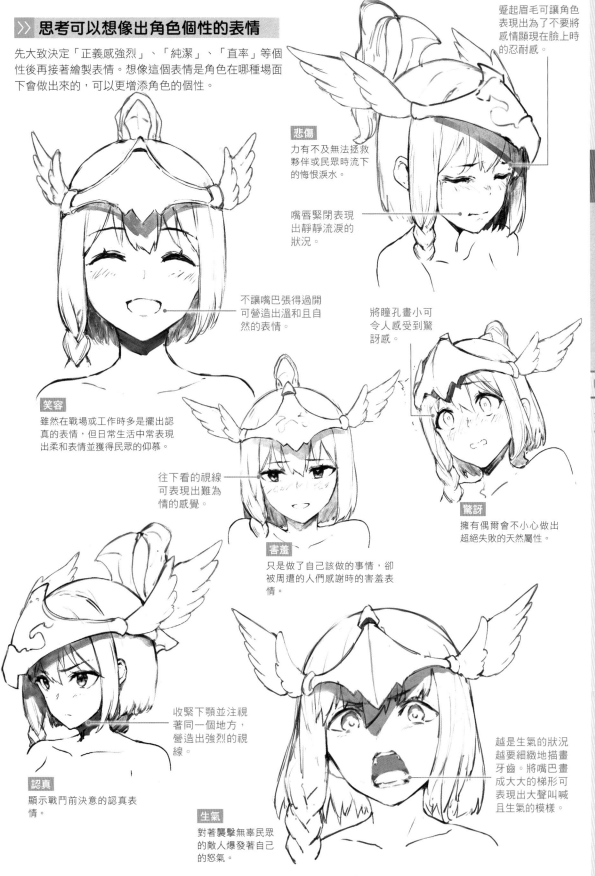

聳起眉毛可讓角色
表現出為了不要將
感情顯現在臉上時
的忍耐感。

悲傷
力有不及無法拯救
夥伴或民眾時流下
的悔恨淚水。

嘴唇緊閉表現
出靜靜流淚的
狀況。

不讓嘴巴張得過開
可營造出溫和且自
然的表情。

將瞳孔畫小可
令人感受到驚
訝感。

笑容
雖然在戰場或工作時多是擺出認
真的表情，但日常生活中常表現
出柔和表情並獲得民眾的仰慕。

往下看的視線
可表現出難為
情的感覺。

驚訝
擁有偶爾會不小心做出
超絕失敗的天然屬性。

害羞
只是做了自己該做的事情，卻
被周遭的人們感謝時的害羞表
情。

收緊下顎並注視
著同一個地方，
營造出強烈的視
線。

認真
顯示戰鬥前決意的認真表
情。

生氣
對著襲擊無辜民眾
的敵人爆發著自己
的怒氣。

越是生氣的狀況
越要細緻地描畫
牙齒。將嘴巴畫
成大大的梯形可
表現出大聲叫喊
且生氣的模樣。

決定服裝設計

製作服裝的詳細內容。思考如何讓腳部擁有容易動作的功能性，以及大膽地露出肌膚的護胸這些設計面向的全體輪廓及平衡並決定下來為此部分的訣竅。

》 前面設計

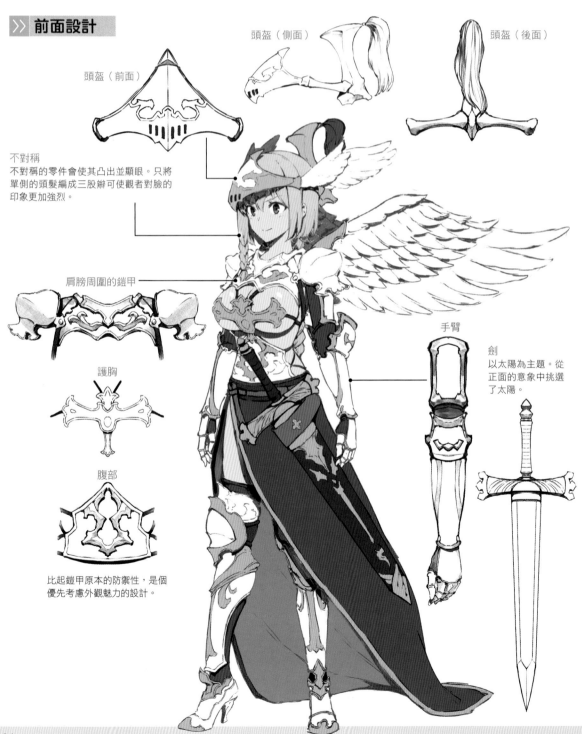

頭盔（前面）

頭盔（側面）

頭盔（後面）

不對稱
不對稱的零件會使其凸出並顯眼。只將單側的頭髮編成三股辮可使觀者對臉的印象更加強烈。

肩膀周圍的鎧甲

護胸

腹部
比起鎧甲原本的防禦性，是個優先考慮外觀魅力的設計。

手臂

劍
以太陽為主題。從正面的意象中挑選了太陽。

>> 背面設計

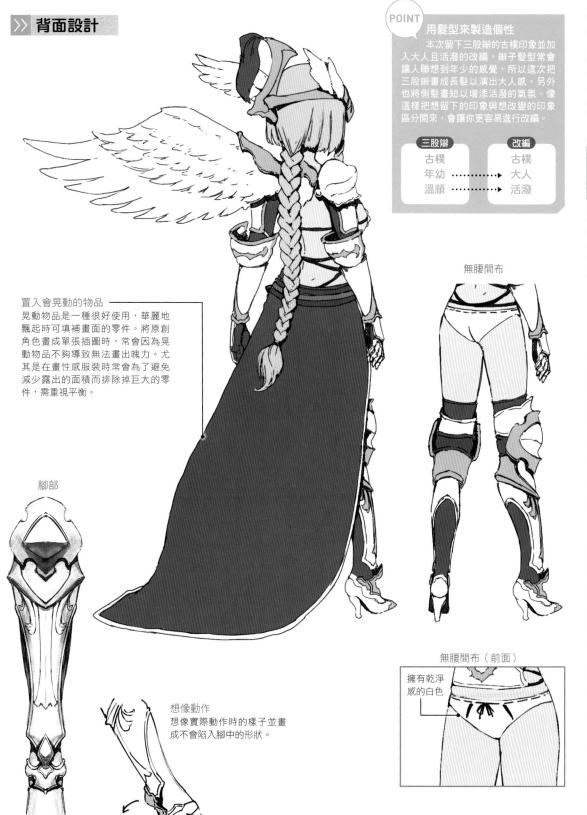

POINT
用髮型來製造個性
本次留下三股辮的古樸印象並加入大人且活潑的改編。辮子髮型常會讓人聯想到年少的感覺，所以這次把三股辮畫成長髮以演出大人感。另外也將側髮畫短以增添活潑的氣氛。像這樣把想留下的印象與想改變的印象區分開來，會讓你更容易進行改編。

三股辮		改編
古樸		古樸
年幼	⋯⋯⋯▶	大人
溫順	⋯⋯⋯▶	活潑

置入會晃動的物品
晃動物品是一種很好使用，華麗地飄起時可填補畫面的零件。將原創角色畫成單張插圖時，常會因為晃動物品不夠導致無法畫出魄力。尤其是在畫性感服裝時常會為了避免減少露出的面積而排除掉巨大的零件，需重視平衡。

無腰間布

腳部

想像動作
想像實際動作時的樣子並畫成不會陷入腳中的形狀。

無腰間布（前面）

擁有乾淨感的白色

25

加深角色設定

挖掘角色設定，想像各式各樣的情境並以此抓住角色的內心。除了從英雄的印象聯想出的認真個性這樣子的一般大眾印象以外，思考角色在日常生活中會做哪些事情可以完成更有魅力的角色。

從情境來加深角色設定

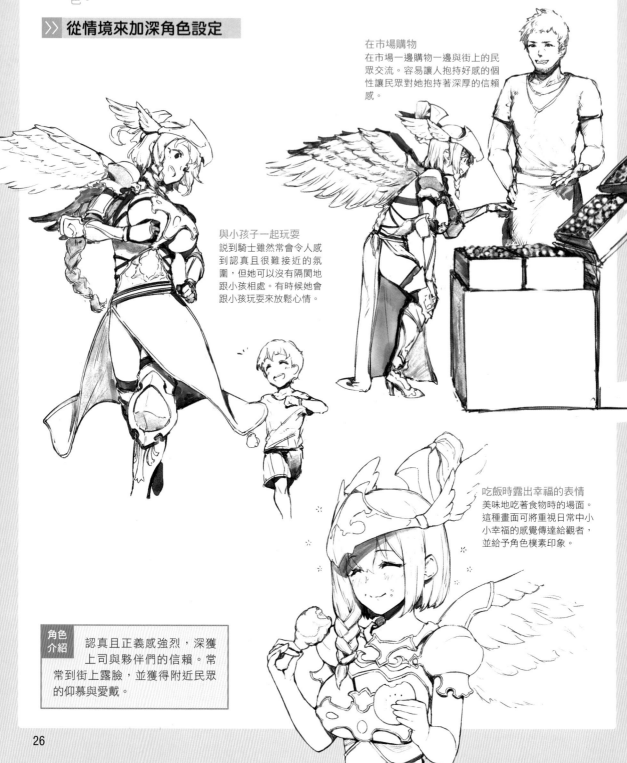

在市場購物
在市場一邊購物一邊與街上的民眾交流。容易讓人抱持好感的個性讓民眾對她抱持著深厚的信賴感。

與小孩子一起玩耍
說到騎士雖然常會令人感到認真且很難接近的氛圍，但她可以沒有隔閡地跟小孩相處。有時候她會跟小孩玩耍來放鬆心情。

吃飯時露出幸福的表情
美味地吃著食物時的場面。這種畫面可將重視日常中小小幸福的感覺傳達給觀者，並給予角色樸素印象。

角色介紹　認真且正義感強烈，深獲上司與夥伴們的信賴。常常到街上露臉，並獲得附近民眾的仰慕與愛戴。

ILLUST MAKING 01

思考能讓角色更顯眼的構圖

在各式各樣的構圖當中思考出符合印象的構圖內容。我在此處從英雄的熱血印象想出了擁有魄力的構圖,也從騎士清廉的感覺中想出沉著且擁有統一感的構圖。

》 畫出各種構圖樣式

決定

戰鬥場面
簡單的斜向構圖。只將畫面打斜就可以營造出擁有躍動感的畫面。

戰鬥場面
與左圖同樣的斜向構圖。此處將角色正面面對畫面外並將眼神面對觀者,加強了角色的主張感。

祈禱場面
俯瞰的三角構圖。三角構圖會賦予畫面穩定感,跟俯瞰進行組合後可給予觀者穩重的感覺。

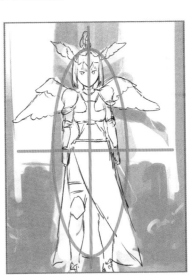

站在祭壇前的場面
水平垂直的正中配置,是一種動作更少的構圖。雖然很容易表現出沉穩氛圍,但若是畫面中加入的資料量不夠充分時很容易變成一張無聊的圖。

塗上底色

這個階段雖然只是在線稿上塗上底色,但我會先稍微塗上一點陰影。雖然預想會有 2 方向來的光源,但此階段會只注意主要光源來進行塗色。之後會再追加副光源。

場景的說明 在風暴當中,角色為了守護被魔物襲擊的村人,一個個將魔物打倒的場面。

這張圖的重點 使用了劍光與後方火焰光亮這種從 2 方向照射來的光源。另外,加入被雨打濕的演出與閃電、火焰這些特效,使這張圖表現出更戲劇性的氛圍。

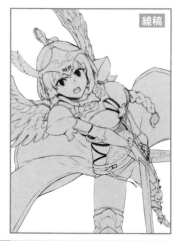

線稿

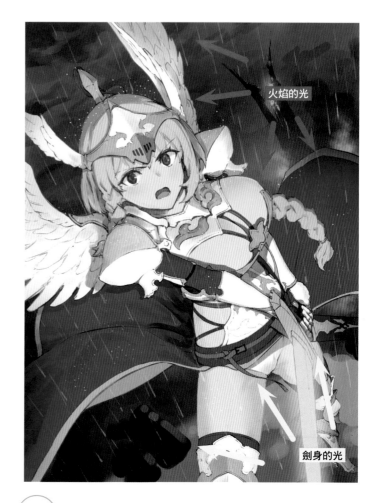

火焰的光

劍身的光

≫ 塗上底色

先塗上底色並決定大致上的整體色調。此處除了決定色調以外,也一併確認相對於畫面角色在畫面上所佔的比例。

≫ 2 個光源的表現

擁有複數光源的狀況下,需先決定 1 個主要光源。本次是將劍身發出的藍色光芒作為主要光源,並以此一步步加入陰影。前方藍色與後方紅色光源照射在角色身上,可增加角色的色調並強調立體感。另外,用光源從角色下方映照時,可強調出表情的緊張感。

POINT 顏色造成看法迥異

右圖灰色的畫面上配置了相同大小且不同顏色的星星。比起黑色與藍色,白色與紅色的強調感會比較強烈。因此,根據角色的配色有可能也會需要調整畫面之於角色的相對大小。

刻劃出光與影

於畫面中加入光與影。以主要光源為中心進行刻劃後，再用副光源從後方進行加筆。為了畫出
自然的陰影，需要注意的是光源的「位置」、「距離」與「光的強度」。

複數光源時的陰影上色

即便像是本次一樣在圖中設置複數光源的情況，基本上思考時也都是當作只有 1 個光源。紅色的副光源影響到的部分，可以等全部的陰影都畫上之後再來進行加筆即可。插畫當中重要的是讓觀者一眼就能立刻理解狀況，徹底地描繪太過複雜的照明，會令人感到疑惑並無法理解現在的狀況。

光源整理良好的狀況

OK

主要的藍色光覆蓋較大面積，副光源的紅色只是輕輕加上的程度。

失敗的狀況

NG

藍光與紅光占有相同面積，兩方都太過強調導致失敗。

陰影的種類

關於陰影常會大致上分為 2 個種類來進行解說。其中 1 個是用來表現物體表面或曲面的「陰」，另 1 個則是物體在地板等其他物體上留下的「影」。在插圖中特別要注意地的是「影」的部分。請留意讓觀者能一眼就理解，他們在畫面上看見的重疊物體哪個是在前方，哪個是在後方吧。

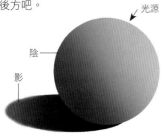

光源

陰

影

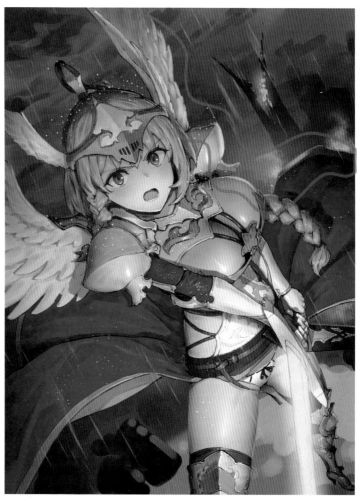

 副光源照射到的部分

距離很近　　　　　　　有一段距離

即便是同樣的大小與顏色的紙張，根據加入影子的方式距離感也會改變。

表現水的質感

因為是下雨的情境，所以在頭髮與肌膚上加入水的表現。不只是單純地在畫面上增加雨滴，表現出濕掉的頭髮，衣服與肌膚的質感也是很重要的。

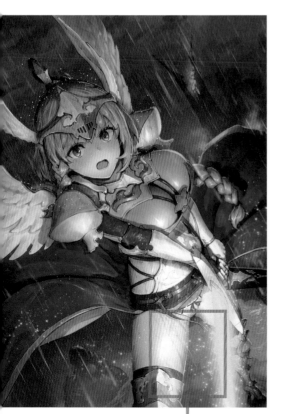

濕頭髮的表現手法

1 作為基底繪製出沒有複雜陰影與高光的簡單且平坦的髮束。

2 加入彩度較低的陰影使其變成吸水後笨重的髮色。

應用越是讓顏色變濃看起來越厚重的技法，以表現出被水打濕後的頭髮厚重感。

3 於髮束的尾端加入分岔。如果能畫得像是沾黏在臉部附近的感覺那就更好。

4 注意光源的顏色與方向並為其加上高光。像是髮束表面上流動的水份反射光源的感覺。

立體感為肌膚上流動水份的重點

在表現水之前須先完成上色。為了不要使表現水的質感時加上的高光與已上色的部分互相矛盾，此階段需要事先把握光源的顏色與方向。

畫上水流的痕跡。注意並沿著大腿的立體感畫上。顏色的濃淡可用來區分出水較多的地方與較少之處。

加入影子與高光並注意流動的水在肌膚上的立體度。

完稿

完稿時為小地方畫上細節。加入細節的同時，於畫面上增添魔物與閃電以讓觀者更容易理解狀況，並以此演出臨場感。

讓情境變得更易懂

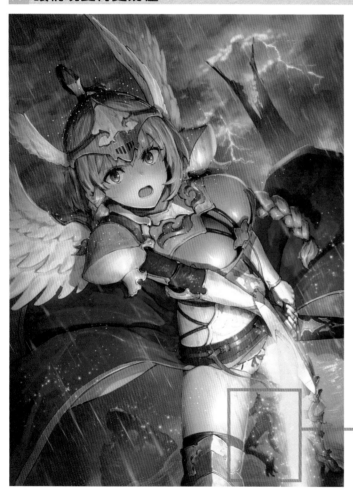

最後需再度確認目前的圖畫是否已經充分表達情境的內容。

● 不知道是跟什麼東西在戰鬥
● 不知道為何樹木在燃燒著

我們從客觀角度可以發現上述2點。

● 跟魔物戰鬥中
● 燃燒的樹木是因落雷而產生

為了讓上述內容更明確所以進行加筆。

為了讓觀者能從輪廓就看出不是人類，為其加上了尾巴、鈎爪與背鰭等特徵。

雷雲的畫法

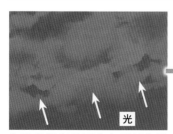

先畫出從光芒下往上照射的雲朵。

在閃電前方的雲朵加上反光，後方的雲則往遠處延伸以區分出前後。

於雲朵的輪廓上加入高光以強調雲朵的立體感。

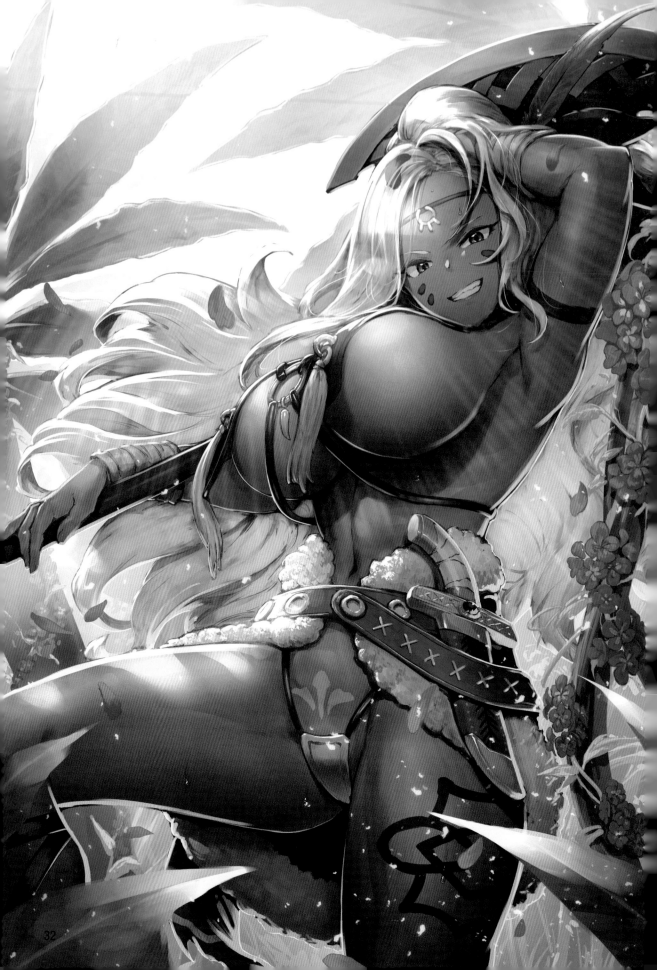

POWERFUL

種類別 角色的製作方法

充滿力量

力量強大與豪爽個性為賣點的充滿力量的角色。如果是男性那就會變成筋骨強壯且魁梧的角色，但因為這次製作的是女性角色，所以我在製作時不只考慮肌肉，也注意如何讓這樣的角色表現出魅力。

CHARACTER
亞馬遜人

≫ 製作重點

- ● 強調胸部與屁股等部位，並且從中取得平衡不要讓其太過巨大與堅硬
- ● 使用將頭髮撥起的動作與強調胸部的仰望構圖來強調女性感
- ● 挑釁的表情讓觀者可立刻明白角色個性
- ● 於畫面中加入花朵，不僅可讓色調取得平衡，也能為圖畫中添增可愛與華麗感

● 線稿

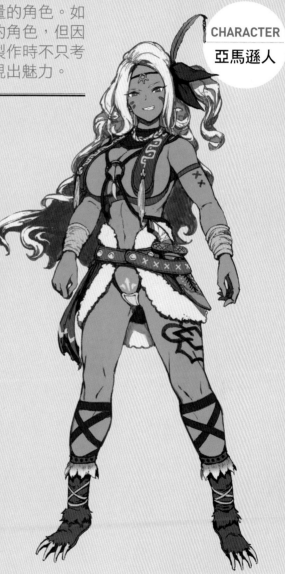

角色配色

從自然的印象中挑選了褐色或黃土色這種黯淡色調的顏色。另外，為了與健康美感的褐色肌膚產生對比，頭髮選用了明亮的銀髮。

製作角色設計筆記

■ ■ ■ ■

首先將能聯想到「充滿力量」的關鍵字作為基礎，來思考看看角色的職業與主題吧！此章節內
我們將在大量的關鍵字與主題中選擇擁有怪力與野性的元素來製作角色。

關聯詞彙

印象 怪力／肌肉／暴食男／血與汗／熱氣／狂野／掠食者／吼叫／大自然／部族／野性……等等

個性 豪爽／愉快／正向思考／積極／行動派／淺見／堂堂正正／橫衝亂撞……等等

職業 戰士／摔角手／重裝騎士／狂戰士／亞馬遜人／鐵匠／礦工……等等

道具 斧／弓／木槌……等等

≫ 思考角色外觀的基礎

以角色的工作（職業）為基底來決定基礎的角色設計。

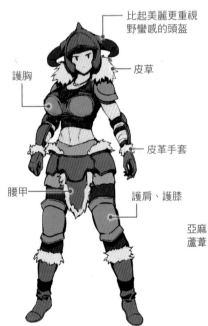

比起美麗更重視野蠻感的頭盔

護胸

皮草

皮革手套

腰甲

護肩、護膝

感覺能表現出
肉體的美感
所以採用了這個設計

摔角手體型

天然捲

擁有熱帶感的單薄衣物

亞麻、蘆葦

粗壯的手腕與大腿

褐色肌膚

長靴

戰士（勇士）類型
說到力量型的角色就屬戰士了，
跟騎士相比，穿著毛皮或皮革的
部分較多，是容易活動的裝備。

亞馬遜人類型
充滿野性的女性職業代名詞。健壯的
身軀中隱隱約約透露出女性的感覺，
這之間的反差為其魅力。

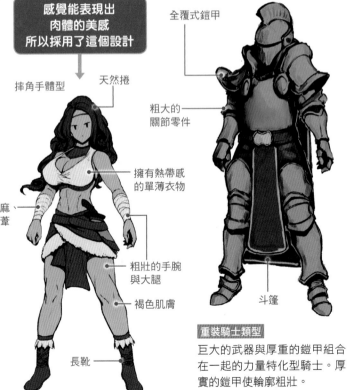

全覆式鎧甲

粗大的關節零件

斗篷

重裝騎士類型
巨大的武器與厚重的鎧甲組合
在一起的力量特化型騎士。厚
實的鎧甲使輪廓粗壯。

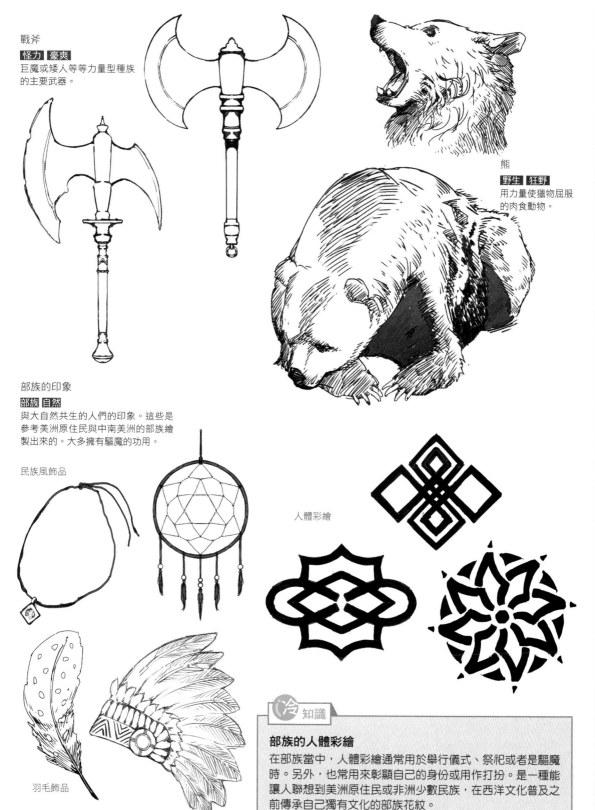

>> 主題素描　蒐集了參考關聯語彙聯想出的擁有氣魄與野性的主題。

戰斧
怪力　豪爽
巨魔或矮人等等力量型種族
的主要武器。

熊
野生　狂野
用力量使獵物屈服
的肉食動物。

部族的印象
部族　自然
與大自然共生的人們的印象。這些是
參考美洲原住民與中南美洲的部族繪
製出來的。大多擁有驅魔的功用。

民族風飾品

人體彩繪

羽毛飾品

冷知識

部族的人體彩繪
在部族當中，人體彩繪通常用於舉行儀式、祭祀或者是驅魔
時。另外，也常用來彰顯自己的身份或用作打扮。是一種能
讓人聯想到美洲原住民或非洲少數民族，在西洋文化普及之
前傳承自己獨有文化的部族花紋。

將外觀印象固定下來

■ ■ ■ ■

決定基礎設計後,加入收集到的主題與現代的服裝設計並決定外型。不光只是外觀,同時也一邊思考可表現出角色性格的表情與內心的印象吧!

》》添加主題並刻劃出外觀

以基礎設計為底,將設計筆記內的主題一一加入角色設計內。

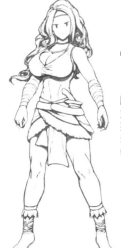

基礎設計

提高完
成度✦

臉部彩繪
充滿力量的角色身上必須
要有能令人感到可愛的元
素。像這邊是加入以貓的
鬍鬚為印象的彩繪。

胸部裝飾設計
以胸口挖洞的服裝想
像出的服飾。為了不
要減少露出部分,只
將洞的元素挖出並放
入設計內。結果就變
成胸口的鐵環。

♥ **性感重點**
讓觀者期待如果胸部的服裝沒有固定
在身體上的話,有機會稍稍瞄見。做
為乳頭的仿製品於設計中裝上突起狀
的裝飾。加入流蘇並改編成胸貼的感
覺。危險的部分則下工夫使用人體彩
繪等方式來遮掩。

依據角度不同有機
會看見,也就是裡
面沒穿的類型

纏繞型裝飾
因輪廓的變化很小,屬於可以在
感覺不足的地方加入的簡便設
計。將纏繞物的素材改成像是繩
子一般的植物可增添野性。但如
果不注意繞到背後部份與纏繞對
象的立體感,會成為不協調的原
因。

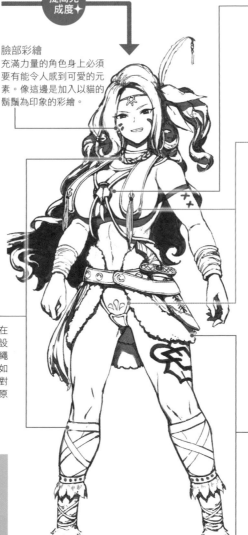

動物主題
為了表現出野生感,於各處放入動物的零
件。像這張圖上靴子上有熊足、纏腰布使
用毛皮,頭部則放上羽毛飾品。牙齒與爪
子等物品可同時表現出野生感與強度。

POINT
**肌膚露出度
與服裝的平衡**
為了增加露出度而刪減衣服
容易導致單調。加入複雜的
裝飾與花紋不只畫起來很辛
苦,也有可能使整體平衡崩
壞,反而變成難以辨識的圖
畫。為角色增添會搖曳的物
品或將飾品畫大使其顯眼,
可一邊保持平衡並使角色更
美觀。

≫ 思考可以想像出角色個性的表情

先大致決定「充滿自信」、「大辣辣」、「珍惜同伴」等個性後再接著繪製表情。想像這個表情是角色在哪種場面下會做出來的，可以更增添角色的個性。

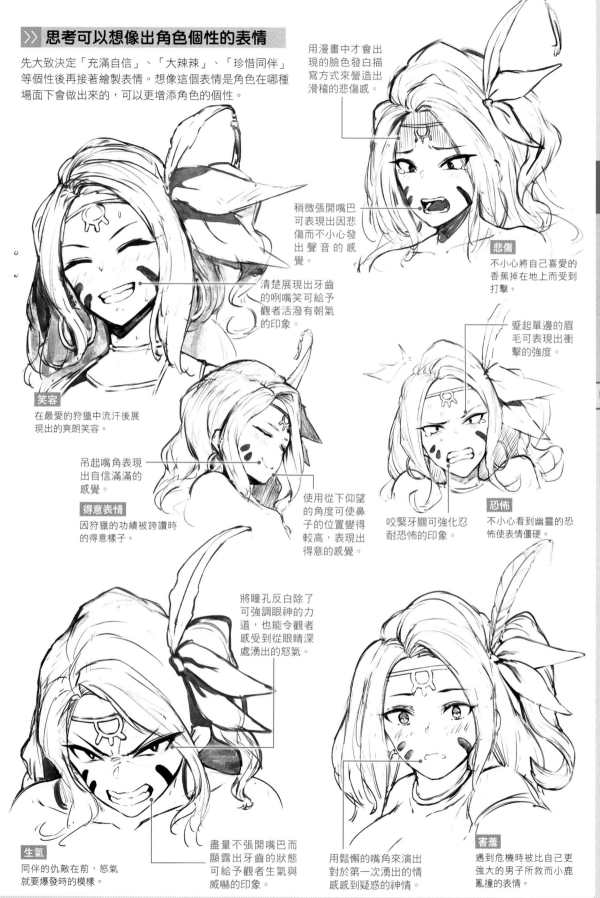

用漫畫中才會出現的臉色發白描寫方式來營造出滑稽的悲傷感。

稍微張開嘴巴可表現出因悲傷而不小心發出聲音的感覺。

悲傷
不小心將自己喜愛的香蕉掉在地上而受到打擊。

清楚展現出牙齒的咧嘴笑可給予觀者活潑有朝氣的印象。

笑容
在最愛的狩獵中流汗後展現出的爽朗笑容。

吊起嘴角表現出自信滿滿的感覺。

得意表情
因狩獵的功績被誇讚時的得意樣子。

使用從下仰望的角度可使鼻子的位置變得較高，表現出得意的感覺。

蹙起單邊的眉毛可表現出衝擊的強度。

咬緊牙關可強化忍耐恐怖的印象。

恐怖
不小心看到幽靈的恐怖使表情僵硬。

將瞳孔反白除了可強調眼神的力道，也能令觀者感受到從眼睛深處湧出的怒氣。

生氣
同伴的仇敵在前，怒氣就要爆發時的模樣。

盡量不張開嘴巴而顯露出牙齒的狀態可給予觀者生氣與威嚇的印象。

用鬆懈的嘴角來演出對於第一次湧出的情感感到疑惑的神情。

害羞
遇到危機時被比自己更強大的男子所救而小鹿亂撞的表情。

決定服裝設計

製作服裝的詳細內容。思考收納武器部分的功能性，並用髮型與飾品讓整體的輪廓不至於淪為
單調，一樣一樣地把設計決定下來吧。

≫ 前面設計

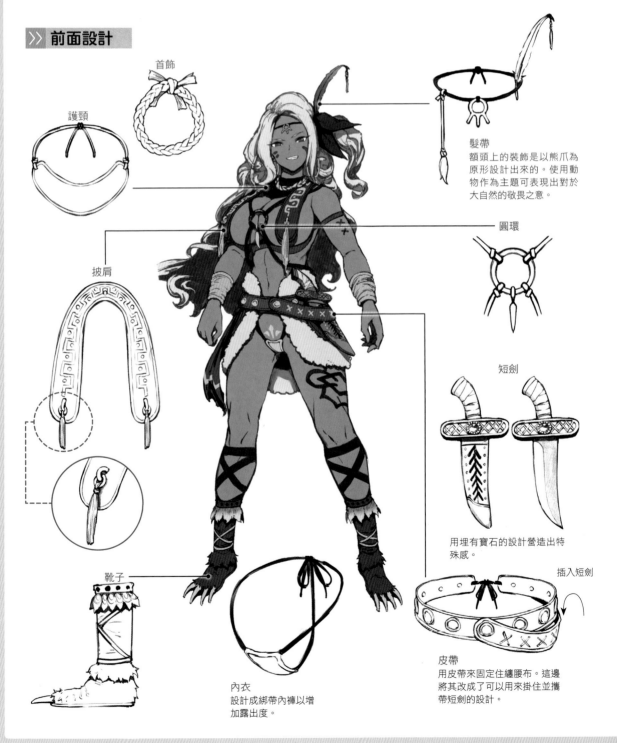

首飾

護頸

髮帶
額頭上的裝飾是以熊爪為
原形設計出來的。使用動
物作為主題可表現出對於
大自然的敬畏之意。

圓環

披肩

短劍

用埋有寶石的設計營造出特
殊感。

插入短劍

靴子

皮帶
用皮帶來固定住纏腰布。這邊
將其改成了可以用來掛住並攜
帶短劍的設計。

內衣
設計成綁帶內褲以增
加露出度。

≫ 背面設計

強化輪廓
羽毛突出可使輪
廓變得有特色。

緞帶與側馬尾
在狂野的外貌中加入
女性設計可為其增添
可愛感。

纏腰布
中間的圖案與
左大腿上的圖
案相同。

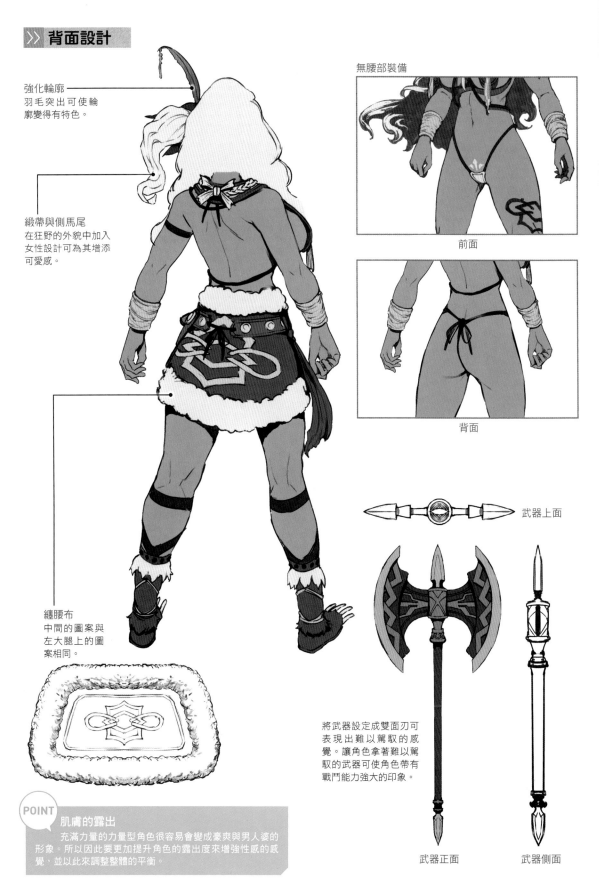

無腰部裝備

前面

背面

武器上面

將武器設定成雙面刃可
表現出難以駕馭的感
覺。讓角色拿著難以駕
馭的武器可使角色帶有
戰鬥能力強大的印象。

武器正面

武器側面

POINT

肌膚的露出

充滿力量的力量型角色很容易會變成豪爽與男人婆的
形象。所以因此要更加提升角色的露出度來增強性感的感
覺，並以此來調整整體的平衡。

加深角色設定

挖掘角色設定，想像各式各樣的情境並以此抓住角色的內心。除了充滿力量與野性的性格以外，思考角色在日常生活中會做哪些事情可以完成更有魅力的角色。

》 從情境來加深角色設定

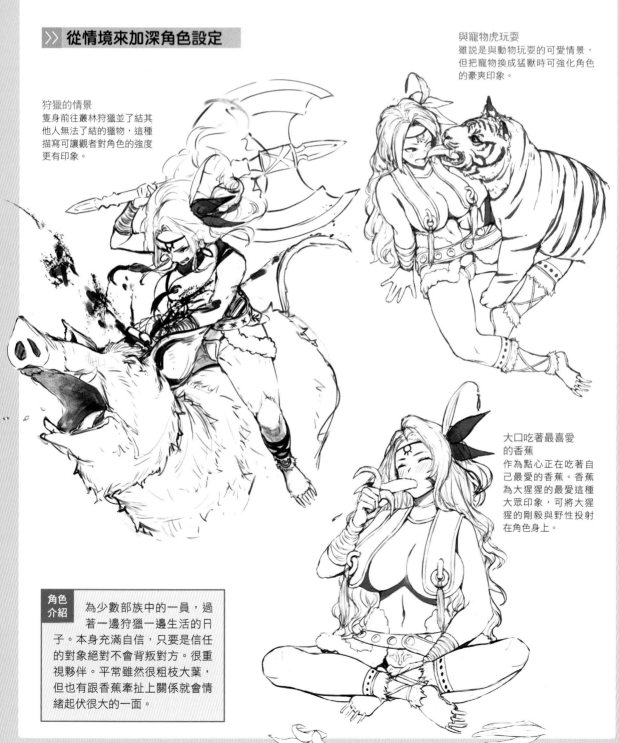

與寵物虎玩耍
雖說是與動物玩耍的可愛情景，但把寵物換成猛獸時可強化角色的豪爽印象。

狩獵的情景
隻身前往叢林狩獵並了結其他人無法了結的獵物，這種描寫可讓觀者對角色的強度更有印象。

大口吃著最喜愛的香蕉
作為點心正在吃著自己最愛的香蕉。香蕉為大猩猩的最愛這種大眾印象，可將大猩猩的剛毅與野性投射在角色身上。

角色介紹 為少數部族中的一員，過著一邊狩獵一邊生活的日子。本身充滿自信，只要是信任的對象絕對不會背叛對方。很重視夥伴。平常雖然很粗枝大葉，但也有跟香蕉牽扯上關係就會情緒起伏很大的一面。

思考能讓角色更顯眼的構圖

在各式各樣的構圖當中思考出符合印象的構圖內容。我在此處想出了充滿力量且氣勢強烈的構圖，以及展現屁股與胸部這些強調健康美的構圖。

》畫出各種構圖樣式

角色站立圖（從後方拍攝）
屁股～臉之間為斜向的構圖。再加上斧頭與身體交叉，使畫面的流向不會只有單一方向。

揮舞斧頭
沿著黃金曲線繪製劈砍可繪製出合適的構圖。

高舉斧頭
這邊是逆三角構圖。特意畫出不安定的平衡感使觀者想像接下來的動作並營造出魄力。

決定

角色站立圖（正面）
此處為正常的三角構圖。因為能在腳部感受到安全感，常用於繪製安穩地擺出姿勢的角色時。

塗上底色

這個階段雖然只是在線稿上塗上底色，但我會先稍微塗上一點陰影。因為光源是會從葉子之間的空隙照射進來的陽光，請特別注意細微光亮與身體的立體感吧！

場景的說明 在叢林中結束狩獵並稍作歇息時的模樣。為了抹去逐漸冒出的汗水，她把前髮撥起並露出滿足的表情來為狩獵成功而欣喜。

這張圖的重點 照入叢林的光源表現與同樣色彩的不同表現手法，以及為了不讓畫面被同色系的顏色占滿，使用點綴色來使畫面呈現出差異。

線稿

陽光照射到的部分

陽光照射不到的部分

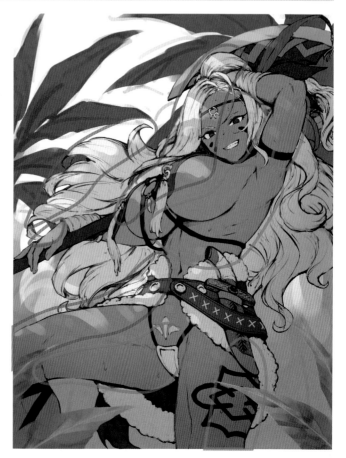

》 塗上底色

先塗上底色並決定大致上的整體色調。本次不是一般的光源，而是想繪製從叢林的枝葉縫隙中照下的陽光。預先想好哪些部分照得到，哪些部分照不到並進行塗色吧！

NG 仰望構圖中較難的肩膀附近的描寫

會在肩膀附近失敗的主要原因是勉強地避開臉・胸・肩膀這些會重疊之處。

NG
使用繪製正面素體時的技巧來繪製的話就會導致失敗。先把握住哪些部分會因為角度關係被遮掩住，以及在這種構圖下不該畫出的東西吧。

OK
注意胸口的厚度。從內側的零件開始繪製的話會比較容易取得平衡。

》 陽光的表現手法

表現從枝葉縫隙中照下的陽光時，使用被樹木包圍的空間來進行演出是最有效的。強烈的陽光與複雜的影子可增加畫面的情報量並增強對比。

這種光源會沿著物體變形。物體本身的陰影部分則照射不到。只為部分表面加上這種光源可營造出自然感。

刻劃出光線

一邊畫上陰影一邊為其加上逆光與反射光。因為是在叢林之中，所以整體都是注意著葉子的綠色來選擇顏色使其呈現出一體感。

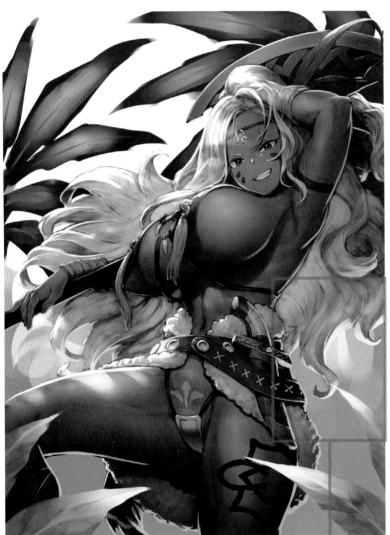

>> 使用逆光

在角色上使用逆光表現可輕鬆地營造出充分的空氣感。這是因為畫出從畫面內側照射過來的光源可強調出景深。近年來即便是白色背景的角色站立圖，將全體調暗並在輪廓上加入高光這樣的表現也變多了起來。

順光

逆光

將前方調暗以表現從內側發出的光源。

POINT 光的色彩
本次的光源為畫面左上方的太陽。日光通常帶有一點黃色的感覺。需要留意的是，常會發生為了表現出縫隙中照下的陽光卻被誤認成花紋的情形。

>> 加入反射光

只有逆光的話會使角色的臉部變得暗沉，所以需要加入反射光。所謂的反射光是指光照射到地面等物體後反射並微弱地照耀在角色身上的光源。跟逆光相反畫的是前方照射來的光源，所以強調的是鏡頭與角色之間的空間，或是鏡頭之後的空間。是一種能將想讓觀者注意的部分調亮並營造出空氣感的技巧。

於頭髮邊緣加入綠色的反射光。

何謂反射光

光源

從紅色物體反射回來所以畫上紅光。

反射

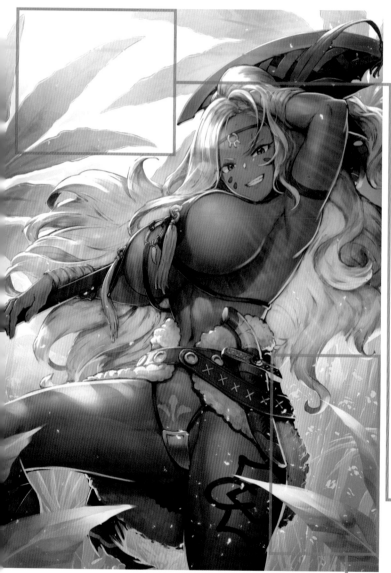

穿透光

穿透光的表現在繪製逆光時是非常重要的。光所穿透的物體在陰影的表現上會變得豐富，完全遮擋光芒的物體陰影則會變得呆版。

厚實素材的球體　　　　　輕薄素材的球體
看起來很重　　　　　　　看起來很輕

厚實的葉子　　　　　　　　薄葉

於任一植物上畫上光芒難以穿透的部分可表現出立體感與質感。

將葉子前端畫成光線透過的感覺，葉脈部分則因稍有密度所以稍微畫得較暗，以此方式來表現葉子的質感。

空氣遠近法

因受到大氣的影響越遠的東西看起來會越模糊，這種現象稱為空氣遠近法。在插畫上，於遠方的物體塗上遠景的淡色可模擬出空氣遠近法的感覺。

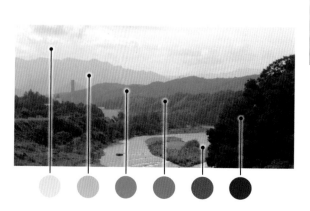

內側使用較淡且模糊的顏色，外側則使用較濃厚的色彩。

ILLUST MAKING 04

完稿

完稿時為小地方畫上細節。確認整體平衡並加入不足的色調，以及調整亮度來使身體曲線變得清晰，這些都能使角色變得更有魅力。

調整色調

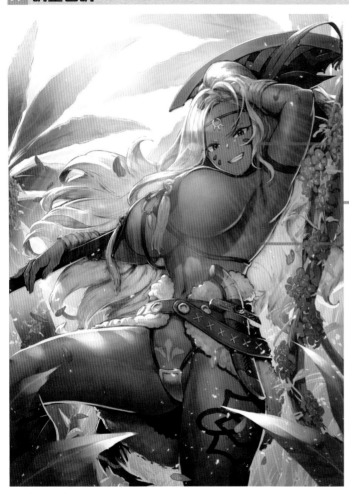

最後確認整體平衡後調整了色調。
● 整體色調太偏綠色，一體感太強烈
● 頭髮與肌膚同化
我注意到這兩點，所以進行了調整。

⬇

● 作為點綴色，加入紅色花朵來添增華麗感
● 於頭髮上加入光的表現，使頭髮與身體的界線更好區別

因為整體都是肌膚的褐色與叢林的綠色，作為點綴色放入了與綠色互補的紅色花朵。加入互補色後，顏色的感覺變得更顯眼與華麗。

頭髮的景深感

有種手法是使用明亮顏色淡化角色背後裝飾物的顏色來營造空氣感。左頁中介紹的空氣遠近法與穿透光組合而成的這種手法常用於繪製長髮上。像這邊就是將髮束的空際中漏出的光線當作穿透光來呈現，營造出輕盈的感覺。

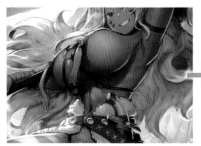

與髮量相符，看起來很重的頭髮。

增加輕盈感，同時也成功強調了身體曲線。

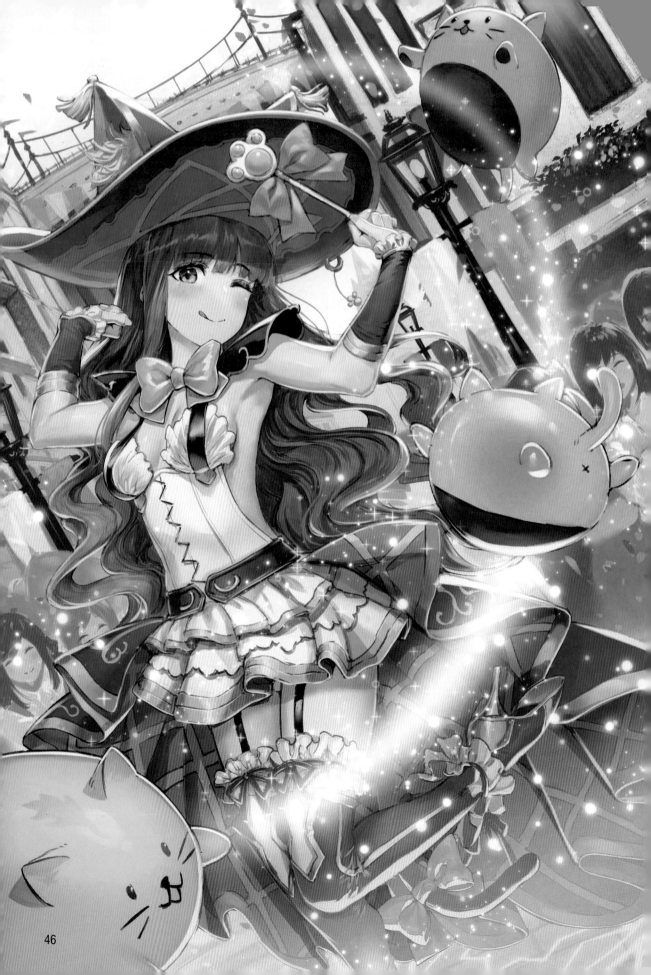

可愛

可愛且在某樣事物上討人喜歡的角色。這樣類型的角色雖然有褶邊、緞帶與貓耳等等很多可愛的主題，但是加入太多可愛元素有可能會導致概念不固定，所以本次主要以貓作為主題來進行設計。

>> 製作重點

- 可愛中帶有性感的服裝設計
- 在纖細的身體加上分量十足的服裝來製造存在感
- 用表情與姿勢強調出小惡魔感
- 使用特效並配置可愛的吉祥物，可營造出更可愛的世界觀

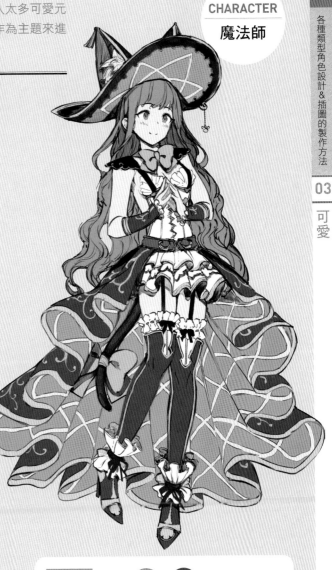

● 線稿

角色配色

用濃紫色來表現魔女感與腹黑感，粉紅色則用來表現可愛感。使用紫色與粉紅色的對比來讓觀者感受到角色的兩種個性。

47

製作角色設計筆記

■ ■ ■ ■ ■

首先先以「可愛」這個語彙為基礎來思考角色的職業或主題吧！從多數的關鍵字或主題中挑選
出重視可愛的詞彙後，繼續往下製作角色。

關聯詞彙

印象 可愛／小動物／童話／格子花紋／粉紅／花紋／心形花紋／提洛爾磁帶／禮物包裝紙……等
等

個性 很會撒嬌／冒失／天然／小惡魔／裝可愛……等等

職業 魔法師／村姑／歌姬／女僕／白魔導士／藥師／公主／小魔女／學生／偶像……等等

道具 手杖／麥克風／書本／零食／輕飄飄的洋裝／水果／蛋糕／緞帶／褶邊……等等

≫ 思考角色外觀的基礎

以角色的工作（職業）為基底來決定基礎的角色設計。

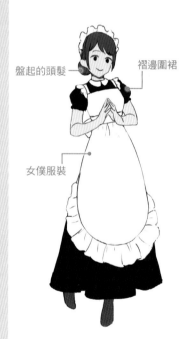

盤起的頭髮

褶邊圍裙

女僕服裝

女僕類型

本來不是戰鬥時會出現的
職業，但在奇幻系遊戲中
漸漸有固定此印象的趨
勢。思考原本不適合戰鬥
的角色要怎樣讓其戰鬥，
這也是角色設計時有趣的
地方。

採用了這個兼具正統奇幻感與
可愛感的設計

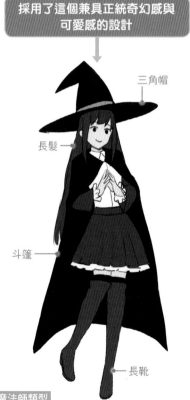

三角帽

長髮

斗篷

長靴

魔法師類型

奇幻故事中很常出現的後方支援型職業。
本來是給人一種陰沉印象的職業，但經過
各種變遷後現在則較常出現可愛系的魔法
師。從此職業改編並衍生出的香甜蘿莉塔
型魔法少女也非常受到歡迎。

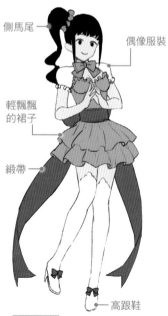

側馬尾

偶像服裝

輕飄飄
的裙子

緞帶

高跟鞋

偶像類型

近年來常作為戰鬥成員登場的
職業。華麗的外觀以及使用歌
曲的力量進行戰鬥的方式，雖
然是種不太奇幻的角色類型，
但因為容易營造角色個性所以
漸漸地變得常見。

 主題素描　參考關聯詞彙，從各種類別中蒐集了可愛形狀與花紋等等的主題。

為數眾多的可愛物品
可愛 童話
蛋糕、花朵、禮物與緞帶等等既可愛又令人感到興奮的道具。大多都是從男性眼光思考出來的，女孩子似乎會喜歡的主題。

禮物盒

蛋糕

緞帶

花朵

可愛系的洋裝
輕飄飄的洋裝 粉紅
褶邊與蕾絲等充滿女生氣息且可愛的洋裝。

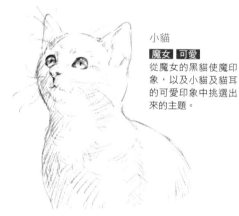

小貓
魔女 可愛
從魔女的黑貓使魔印象，以及小貓及貓耳的可愛印象中挑選出來的主題。

提洛爾磁帶
可愛
復古的可愛感。

法杖
小魔女
小魔女或魔法少女常使用的童話手杖。印象中常附有星星、翅膀或愛心等可愛的主題。

 冷知識

花紋的印象
在洋裝上使用不同的花紋，觀者的印象也會大大改觀。比如說格子花紋、橫條紋與幾何學花紋等直線花紋會表現出銳利且帥氣的印象，選擇花紋、點點花紋與緞帶等擁有圓滑邊緣的主題花紋可製造出可愛與女生感強烈的印象。選擇花紋時，請選擇符合角色印象的花紋吧！

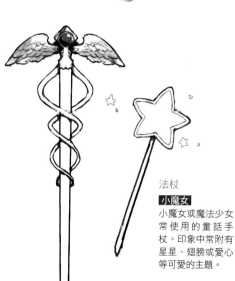

將外觀印象固定下來

決定基礎設計後，加入收集到的主題並決定外型。不光只是外觀，同時也一邊思考可表現出角色性格的表情與內心的印象吧！

添加主題並刻劃出外觀

以基礎設計為底，將設計筆記內的主題一一加入角色設計內。

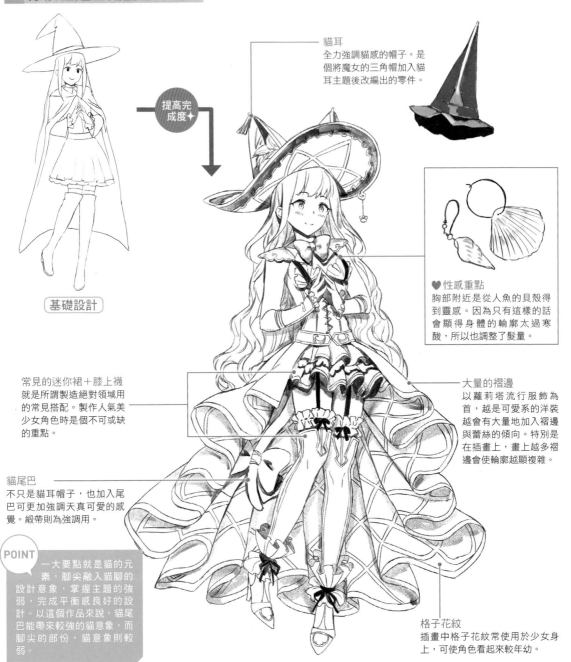

提高完成度✦

基礎設計

貓耳
全力強調貓感的帽子。是個將魔女的三角帽加入貓耳主題後改編出的零件。

♥性感重點
胸部附近是從人魚的貝殼得到靈感。因為只有這樣的話會顯得身體的輪廓太過寒酸，所以也調整了髮量。

常見的迷你裙＋膝上襪就是所謂製造絕對領域用的常見搭配。製作人氣美少女角色時是個不可或缺的重點。

大量的褶邊
以蘿莉塔流行服飾為首，越是可愛系的洋裝越會有大量地加入褶邊與蕾絲的傾向。特別是在插畫上，畫上越多褶邊會使輪廓越顯複雜。

貓尾巴
不只是貓耳帽子，也加入尾巴可更加強調天真可愛的感覺。緞帶則為強調用。

POINT 一大要點就是貓的元素，腳尖融入貓腳的設計意象，掌握主題的強弱，完成平衡感良好的設計。以這個作品來說，貓尾巴能帶來較強的貓意象，而腳尖的部份，貓意象則較弱。

格子花紋
插畫中格子花紋常使用於少女身上，可使角色看起來較年幼。

≫ 思考可以想像出角色個性的表情

先大致決定「很會算計」、「精神年齡低」、「很會撒嬌」等個性後再接著繪製表情。想像這個表情是角色在哪種場面下會做出來的，可以更增添角色的個性。

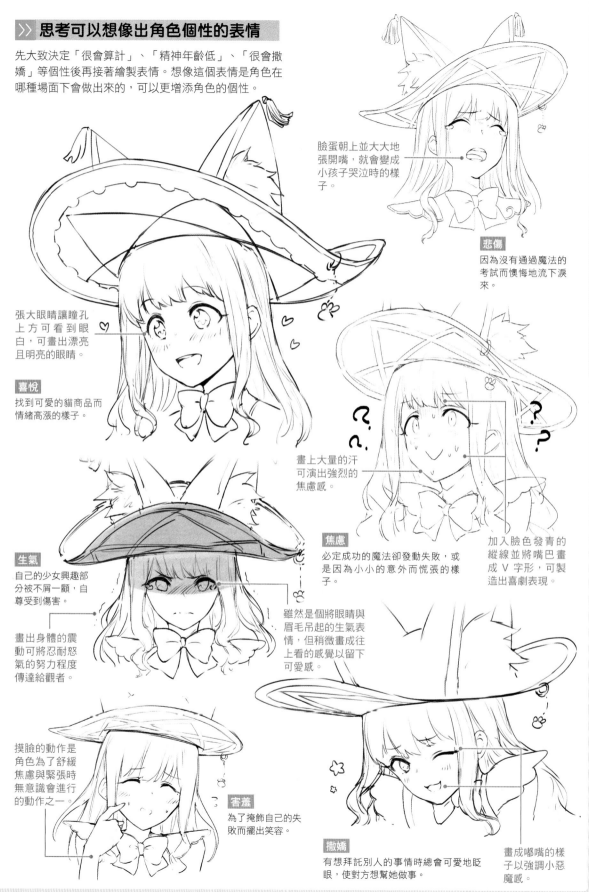

臉蛋朝上並大大地張開嘴，就會變成小孩子哭泣時的樣子。

悲傷
因為沒有通過魔法的考試而懊悔地流下淚來。

張大眼睛讓瞳孔上方可看到眼白，可畫出漂亮且明亮的眼睛。

喜悅
找到可愛的貓商品而情緒高漲的樣子。

畫上大量的汗可演出強烈的焦慮感。

加入臉色發青的縱線並將嘴巴畫成 V 字形，可製造出喜劇表現。

焦慮
必定成功的魔法卻發動失敗，或是因為小小的意外而慌張的樣子。

生氣
自己的少女興趣部分被不屑一顧，自尊受到傷害。

畫出身體的震動可將忍耐怒氣的努力程度傳達給觀者。

雖然是個將眼睛與眉毛吊起的生氣表情，但稍微畫成往上看的感覺以留下可愛感。

摸臉的動作是角色為了舒緩焦慮與緊張時無意識會進行的動作之一。

害羞
為了掩飾自己的失敗而擺出笑容。

撒嬌
有想拜託別人的事情時總會可愛地眨眼，使對方想幫她做事。

畫成嘟嘴的樣子以強調小惡魔感。

決定服裝設計

製作服裝的詳細內容。以可愛印象中的年幼與可愛感為基礎,並在各處加入大人的設計使其漸漸變成擁有優良平衡的設計。

》 前面設計

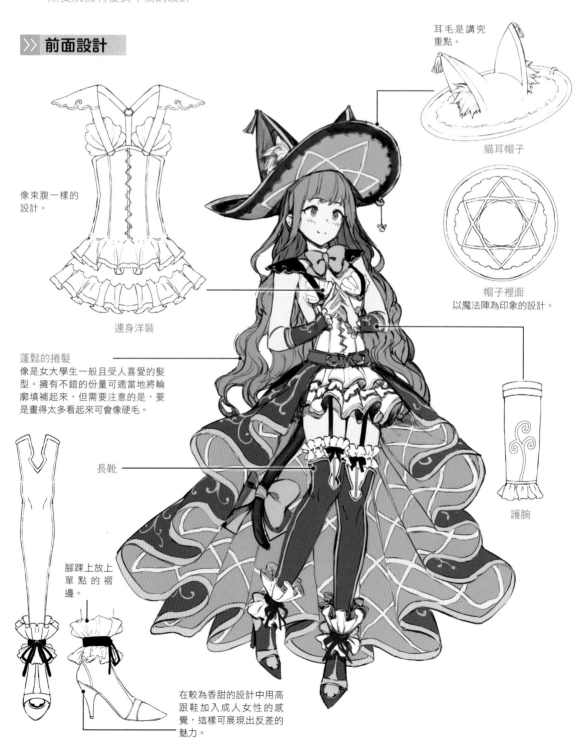

耳毛是講究重點。

貓耳帽子

像束腹一樣的設計。

連身洋裝

帽子裡面
以魔法陣為印象的設計。

蓬鬆的捲髮
像是女大學生一般且受人喜愛的髮型。擁有不錯的份量可適當地將輪廓填補起來,但需要注意的是,要是畫得太多看起來可會像硬毛。

長靴

護腕

腳踝上放上單點的褶邊。

在較為香甜的設計中用高跟鞋加入成人女性的感覺,這樣可展現出反差的魅力。

≫ 背面設計

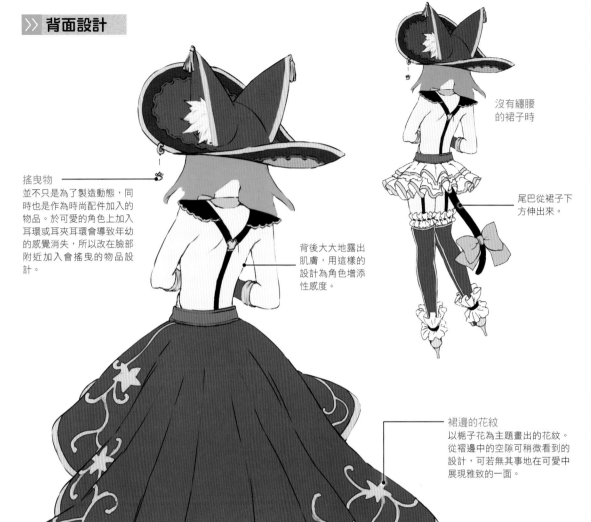

搖曳物
並不只是為了製造動態，同時也是作為時尚配件加入的物品。於可愛的角色上加入耳環或耳夾耳環會導致年幼的感覺消失，所以改在臉部附近加入會搖曳的物品設計。

背後大大地露出肌膚，用這樣的設計為角色增添性感度。

沒有纏腰的裙子時

尾巴從裙子下方伸出來。

裙邊的花紋
以梔子花為主題畫出的花紋。從褶邊中的空隙可稍微看到的設計，可若無其事地在可愛中展現雅致的一面。

魔法的手杖
用來使喚貓形使魔的手杖。並在設計上加入貓掌主題與緞帶這些角色喜愛的元素。

內衣

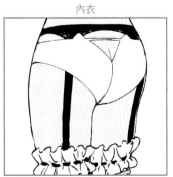

在插圖中雖然看不出來，但其實是以貓為主題畫出的內衣。同時在設計上也顧慮到尾巴伸出的地方。

加深角色設定

挖掘角色設定，想像各式各樣的情境並以此抓住角色的內心。不只是可愛，思考角色在私底下各種姿態的反差可以完成更有魅力的角色。

》從情境來加深角色設定

確認藥的效果
正打算把自己取得的愛情藥混入他人的飲料內以確認功效。笑嘻嘻的表情可令人想像到喜歡惡作劇的一面。

與自己養的貓一起放鬆的時間
動物與美少女的組合，不管是男女老幼都會很喜歡，如果能事先適應身邊常出現的動物們的畫法，將可以在各個場面中活躍。像是狗、貓與小鳥這些動物。

意外是個學習家
眼鏡與撥上單邊耳朵的頭髮，這樣的組合是同時表現才智與魅力的常用手段。

角色 介紹	以自己的可愛作為武器的魔法師女孩。不只可愛也有勤奮的一面，同時也很有實力。喜歡貓，跟很多的貓一起生活著。所以服裝也是以貓作為主題，並且常常蒐集跟貓咪有關的商品。

ILLUST MAKING 01

思考能讓角色更顯眼的構圖

■ ■ ■ ■ ■ ■

在各式各樣的構圖當中思考出符合印象的構圖內容。我在此處想出了可以強調角色可愛度的姿勢與可以清楚了解表情的構圖，另外也想說能將個性用喜劇方式呈現的構圖。

》 畫出各種構圖樣式

決定

睡過頭而快要遲到魔法課堂的場面
扭曲透視以演出速度感的點子。

戰鬥場面
想可愛地表現魔法的演出而畫出的草圖。從貓的排列到角色臉蛋的所在之處是個接近黃金曲線的配置。

戰鬥場面
招喚巨大的貓惡魔並使役地戰鬥。利用角色與惡魔的對比使構圖中擁有規模感。與角色重疊的畫法強調出巨大的感覺。

指使使魔的場面
雖然是戰鬥場面，但比左邊的草圖加入更多喜劇的印象，以此營造出可愛感。是個用感覺立刻就會被攻擊的敵方視角畫出的充滿臨場感的構圖。

塗上底色

在線稿上塗上底色，因為本次插圖為順光，就不先塗上陰影並進行色塊上色。本次背景在城鎮
當中，是個有著建築物與觀眾等等資訊量很大的背景，上色時請注意角色與背景的資訊量吧！

場景的說明 在城鎮中與貓形的使魔一起進行街頭賣藝。背景中的年輕女性們則成為了可愛使魔的俘
虜。

這張圖的重點 這次是挑戰在屋外、晴天以及順光這種隨處可見的光源條件下畫出單張插圖。這種光
源下很難像逆光一樣用氛圍來蒙混過去。另外，建築物等等的人工物體也很難隨意蒙混過去，所以必
須要確實地進行描畫。

線稿

》 塗上底色

先塗上底色並決定大致上的整體
色調。本次因為角色身上沒有特
殊的光源，就單純地進行色塊上
色。因為背景部分會一邊塗上顏
色一邊畫上細節，建築物的部分
就只塗上能理解位置程度的顏
色。

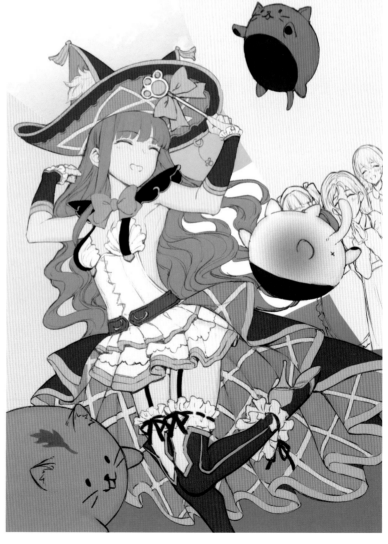

畫上背景

於沒有線稿的狀態將背景刻劃出來。從上方開始一個接一個重複塗上顏色也沒有關係。上色途中需要確認平衡並一邊追加主題以此一個個完成其中的細節。

繪製背景

輪廓

草稿

畫上細節

決定建築物的配置與大致上的透視。因為想要畫成一張愉快的圖畫，設置了通往內側的道路並畫成了一個開放的地點。

參考歐洲傳統街道的模樣將窗戶形狀、區分樓層處與建築物的銜接處這些部分以草稿的程度畫上。

以草稿為底從上方開始畫進細節。這個階段不需要留意色彩不均或是輪廓彎曲等細微部分。只需注意各個零件的尺寸感。除此之外也需要留心各個建築物與空中通道的位置關係，不要弄錯了規模感。

思考視線誘導

背景的主題是人與街景，但初期草稿的構成中天空的存在感太過強烈，感覺看完角色之後視線會移動到天空上。因此作為將視線拉回至道路中的重點，我加上了空中通道。為其加上吊橋一般的裝飾讓其就算與人物重疊，也能讓觀者理解這是個人可以通過的東西。

追加主題

只有建築物與人會使圖畫沒有甚麼生活感且假假的，我另外加上了街燈。另外白色與橘色旗幟這些尚未使用過的顏色除了讓畫面變得更加華麗，作為這個城鎮的象徵物可提高故事性，因此我也將其加進畫面內。

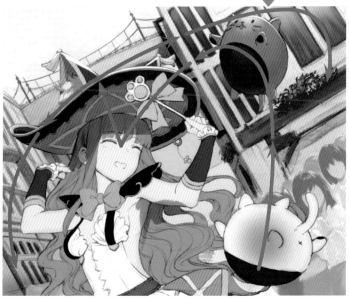

背景路人的畫法

畫出存在於背景中的觀眾。雖然畫出來的細節會依據主要角色與路人的距離感而變化，但要注意不要讓路人比主要角色更顯眼。

》背景中路人的畫法

我想很多人都會煩惱背景中的路人要畫到怎樣的程度才好。重要的是把握自己想在路人上得到怎樣的效果。本次的圖中只要能表現出「快樂地看著表演」就足夠了。

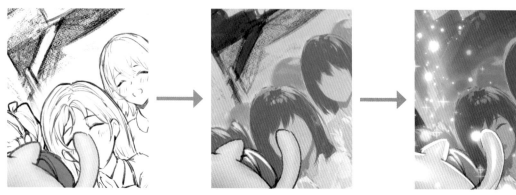

清掉線稿

我將線稿清掉讓路人的存在變得薄弱。因為情境上觀眾已經變成使魔的俘虜，所以不省略表情，腳部等不重要的地方則模糊化。看了過程就知道並不是一開始就使用了最終選擇的顏色。前半將手腕的輪廓、腋下的線條與衣服的皺褶大致畫上，接著再調整色調。

POINT 關於路人的細節程度

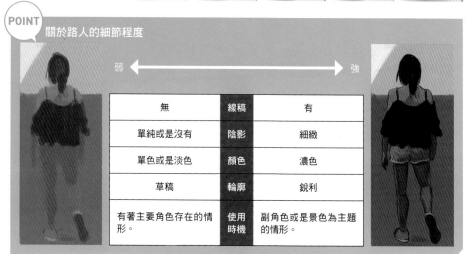

弱 ← → 強

無	線稿	有
單純或是沒有	陰影	細緻
單色或是淡色	顏色	濃色
草稿	輪廓	銳利
有著主要角色存在的情形。	使用時機	副角色或是景色為主題的情形。

完稿

完稿時為小地方畫上細節。背景中資訊量很多的情形下，為了讓觀者注意角色必須多下點工夫。所以這次為了讓觀者注意角色的臉強化了視線誘導的部分。

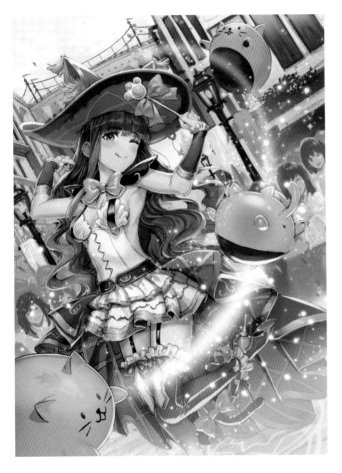

強化注意的重點

因為背景的資訊量很多，所以必須要調整畫面讓觀者更注意角色。
● 因為是微笑表情，表情過於模糊
● 只用使魔來誘導視線的話效果太低？
因為感受到以上內容，所以進行了調整。

● 將眼睛修正為眨眼，並在表情上加入小惡魔感
● 在使魔的移動方向加入特效，強化視線的誘導

表情的修正

在插圖中臉蛋的存在感是最強烈的。看到圖畫的瞬間，視線首先會先被眼睛吸引才會看向整體的細節，最後再回到眼睛。兩眼都閉上的情形下臉蛋的吸引力會減少非常多，使臉蛋部分很難製造出深刻印象，容易導致無法發揮魅力的結果。

 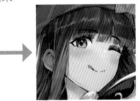

從有點天然屬性的嘴角改成重視小惡魔屬性的吐舌微笑。可愛的表現手法中不會只有一種解答，不斷摸索並找到適合角色的表現吧。

魔法特效

魔法陣

加入魔法的特效並增加從下方照射的光源。在大白天使用太陽光以外的光源可有效地讓色調更加豐富。

特效的訣竅

大部分的特效都可以用中心部分明亮發光，邊緣則用帶有濃厚色調的線與塵來表現。經過改編後則可以衍生出各式各樣的特效。

明亮

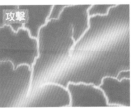
閃亮亮 / 攻擊 / 雷

火星

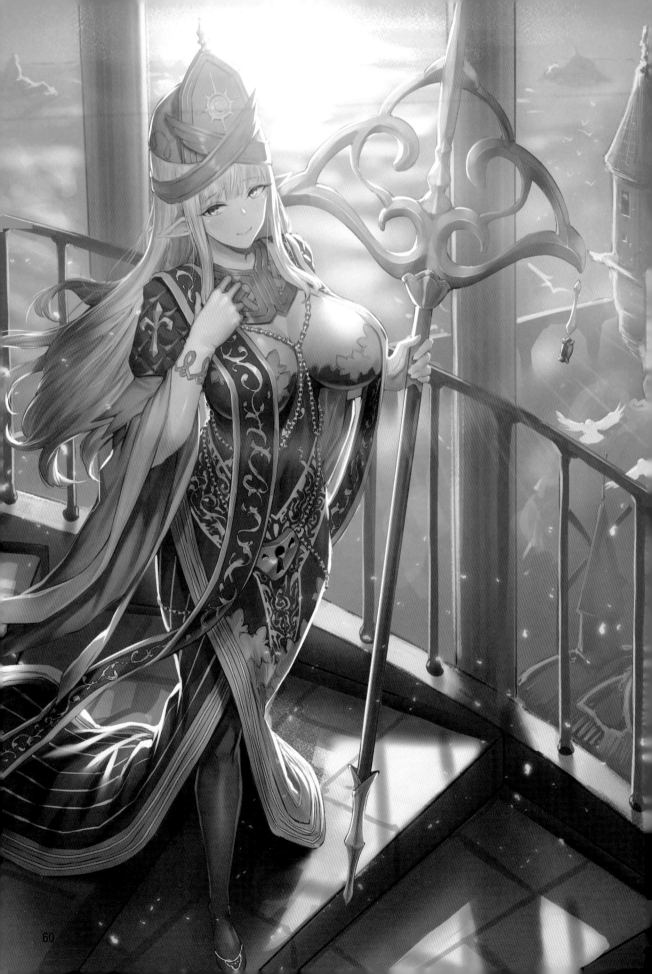

優雅

高雅且品格高尚的優雅角色，如果露出太多的肌膚有可能會破壞掉角色的印象。為了在不破壞掉高雅氛圍的情況下發揮出女性才有的色情感，在露出身體曲線的部分與袖子等部位上使用寬鬆的輪廓來營造出抑揚頓挫。

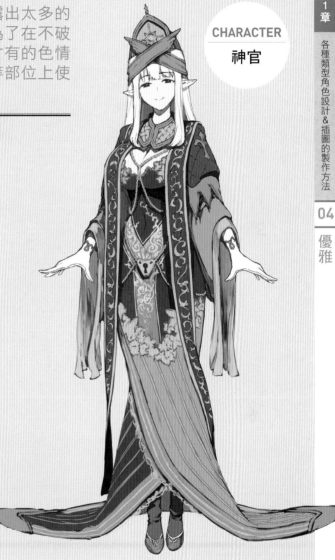

CHARACTER
神官

>> 製作重點

● 表現出不會令人覺得下流的高雅性感
● 用令人感覺柔和的表情與動作表現出優美感
● 使用神秘的背景加深角色的神聖印象
● 用逆光營造出崇高的氛圍

● 線稿

角色的配色

使用黑色與金色表現出高貴的印象，並使用深綠色來表現出平靜及治癒的神官感。

CHARACTER MAKING 01

製作角色設計筆記

■ ■ ■ ■

首先先以「優雅」這個語彙為基礎來思考角色的職業或主題吧！從多數的關鍵字或主題中挑選出擁有成人感或高雅感的概念後，繼續往下製作角色。

關聯詞彙

關聯詞彙	印象高雅／高級感／優雅／傳統／性感／艷麗／義務／成人感／纖細……等等
個性	成人感／優美／高雅／柔軟／讀書家／潔癖……等等
職業	僧侶／神職人員／弓箭手／祭司／妖精／巫女／音樂家／魔導士／修女／占卜師……等等
道具	杖／書本／弓／魔法／法衣／花草／白馬……等等

》》思考角色外觀的基礎

以角色的工作（職業）為基底來決定基礎的角色設計。

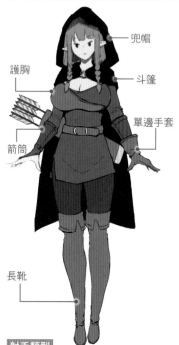

兜帽
護胸
斗篷
單邊手套
箭筒
長靴

採用了這個符合神秘且高雅印象的設計

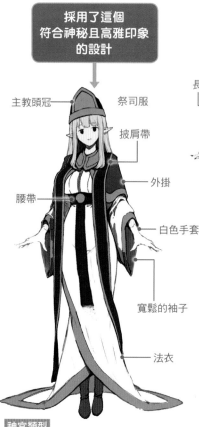

主教頭冠
祭司服
披肩帶
外掛
腰帶
白色手套
寬鬆的袖子
法衣

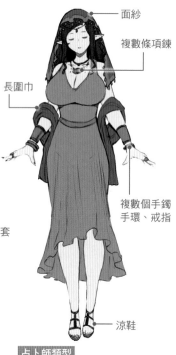

面紗
複數條項鍊
長圍巾
複數個手鐲
手環、戒指
涼鞋

射手類型

在戰鬥系職業中是個稍缺一點華麗感並可感受到老成美感的職業。重視活動性的皮革裝備為基礎裝備。

POINT
關於妖精

妖精是日本奇幻故事中不可或缺的存在。妖精擁有的「美麗容貌」、「長壽」與「知性」等印象非常適合這次的優雅角色，所以這次就以妖精為基礎進行發想。

神官類型

這種職業在我方角色中比起存在於戰鬥隊伍中，比較常出現在旅途中經過之處接待勇者。這種職業通常露出程度較低，所以我在性感表現上想針對重點加入讓人不會感到下流。

占卜師類型

雖然不是敵人，但也有可能不是夥伴並且充滿怪異氛圍的職業。身穿吉普賽系列的服裝並穿著各式各樣的飾品。

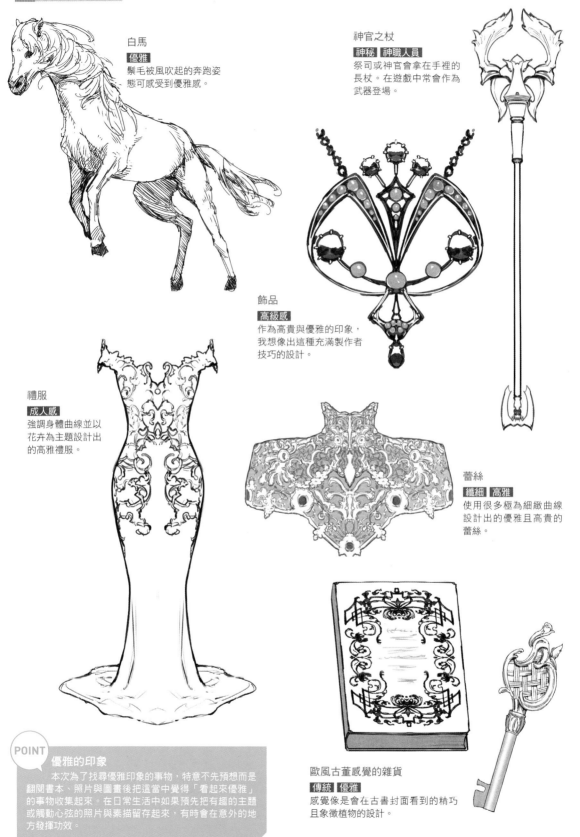

主題素描

蒐集了關聯語彙以及從優雅與高貴印象聯想出的主題。

白馬

優雅

鬃毛被風吹起的奔跑姿態可感受到優雅感。

神官之杖

神秘 神職人員

祭司或神官會拿在手裡的長杖。在遊戲中常會作為武器登場。

飾品

高級感

作為高貴與優雅的印象，我想像出這種充滿製作者技巧的設計。

禮服

成人感

強調身體曲線並以花卉為主題設計出的高雅禮服。

蕾絲

纖細 高雅

使用很多極為細緻曲線設計出的優雅且高貴的蕾絲。

歐風古董感覺的雜貨

傳統 優雅

感覺像是會在古書封面看到的精巧且象徵植物的設計。

POINT

優雅的印象

本次為了找尋優雅印象的事物，特意不先預想而是翻閱書本、照片與圖畫後把這當中覺得「看起來優雅」的事物收集起來。在日常生活中如果預先把有趣的主題或觸動心弦的照片與素描留存起來，有時會在意外的地方發揮功效。

第1章 各種類型角色設計＆插圖的製作方法

04 優雅

63

將外觀印象固定下來

決定基礎設計後，加入收集到的主題與現代的衣服設計並決定外型。不光只是外觀，同時也一邊思考可表現出角色性格的表情與內心的印象吧！

添加主題並刻劃出外觀

以基礎設計為底，將設計筆記內的主題一一加入角色設計內。

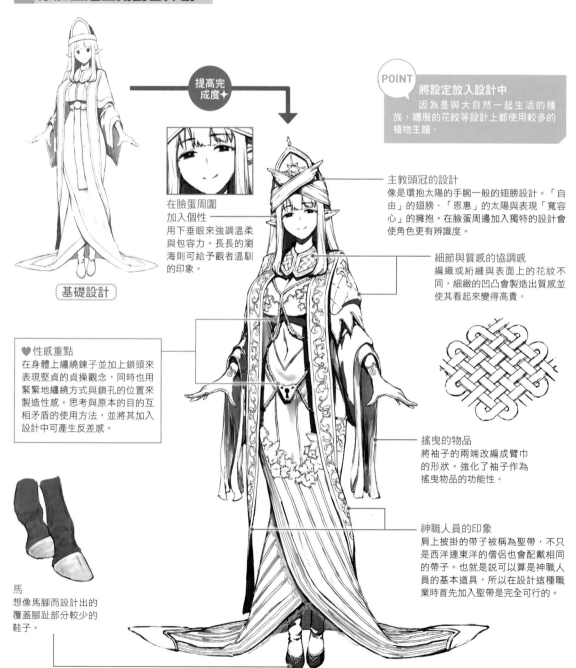

基礎設計

提高完成度✦

在臉蛋周圍加入個性
用下垂眼來強調溫柔與包容力。長長的瀏海則可給予觀者溫馴的印象。

POINT
將設定放入設計中
因為是與大自然一起生活的種族，禮服的花紋等設計上都使用較多的植物主題。

主教頭冠的設計
像是環抱太陽的手腕一般的翅膀設計。「自由」的翅膀、「恩惠」的太陽與表現「寬容心」的擁抱。在臉蛋周邊加入獨特的設計會使角色更有辨識度。

細節與質感的協調感
編織或絎縫與表面上的花紋不同，細緻的凹凸會製造出質感並使其看起來變得高貴。

💜 **性感重點**
在身體上纏繞鍊子並加上鎖頭來表現堅貞的貞操觀念，同時也用緊緊地纏繞方式與鎖孔的位置來製造性感。思考與原本的目的互相矛盾的使用方法，並將其加入設計中可產生反差感。

搖曳的物品
將袖子的兩端改編成臂巾的形狀。強化了袖子作為搖曳物品的功能性。

神職人員的印象
肩上披掛的帶子被稱為聖帶，不只是西洋連東洋的僧侶也會配戴相同的帶子。也就是說可以算是神職人員的基本道具，所以在設計這種職業時首先加入聖帶是完全可行的。

馬
想像馬腳而設計出的覆蓋腳趾部分較少的鞋子。

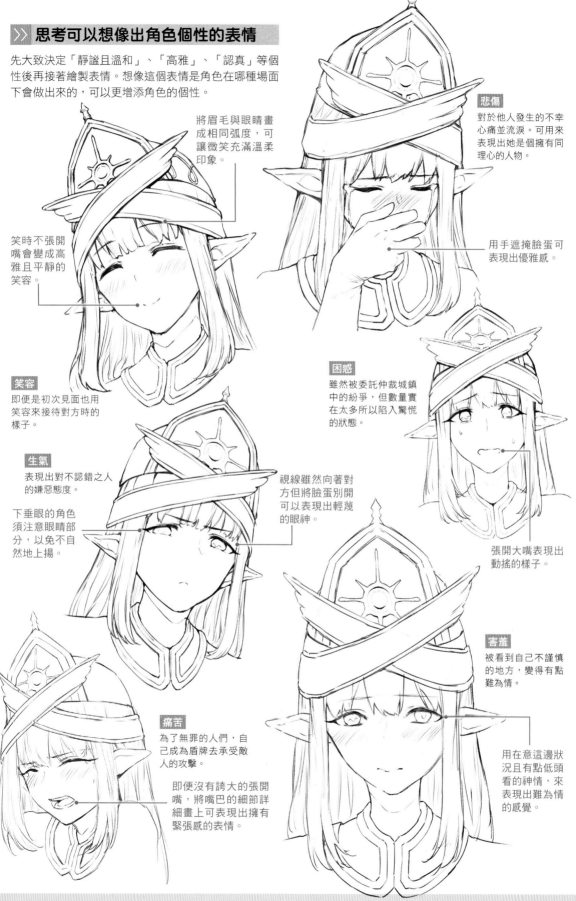

≫ 思考可以想像出角色個性的表情

先大致決定「靜謐且溫和」、「高雅」、「認真」等個性後再接著繪製表情。想像這個表情是角色在哪種場面下會做出來的，可以更增添角色的個性。

將眉毛與眼睛畫成相同弧度，可讓微笑充滿溫柔印象。

笑時不張開嘴會變成高雅且平靜的笑容。

笑容
即便是初次見面也用笑容來接待對方時的樣子。

悲傷
對於他人發生的不幸心痛並流淚。可用來表現出她是個擁有同理心的人物。

用手遮掩臉蛋可表現出優雅感。

生氣
表現出對不認錯之人的嫌惡態度。

下垂眼的角色須注意眼睛部分，以免不自然地上揚。

視線雖然向著對方但將臉蛋別開可以表現出輕蔑的眼神。

困惑
雖然被委託仲裁城鎮中的紛爭，但數量實在太多所以陷入驚慌的狀態。

張開大嘴表現出動搖的樣子。

痛苦
為了無罪的人們，自己成為盾牌去承受敵人的攻擊。

即便沒有誇大的張開嘴，將嘴巴的細節詳細畫上可表現出擁有緊張感的表情。

害羞
被看到自己不謹慎的地方，變得有點難為情。

用在意這邊狀況且有點低頭看的神情，來表現出難為情的感覺。

決定服裝設計

製作服裝的詳細內容。除了在服裝中加入多種花紋以強化高貴印象，也為其加入不會令人感到下流的性感之處，並一個個決定細部的設計。

>> 前面設計

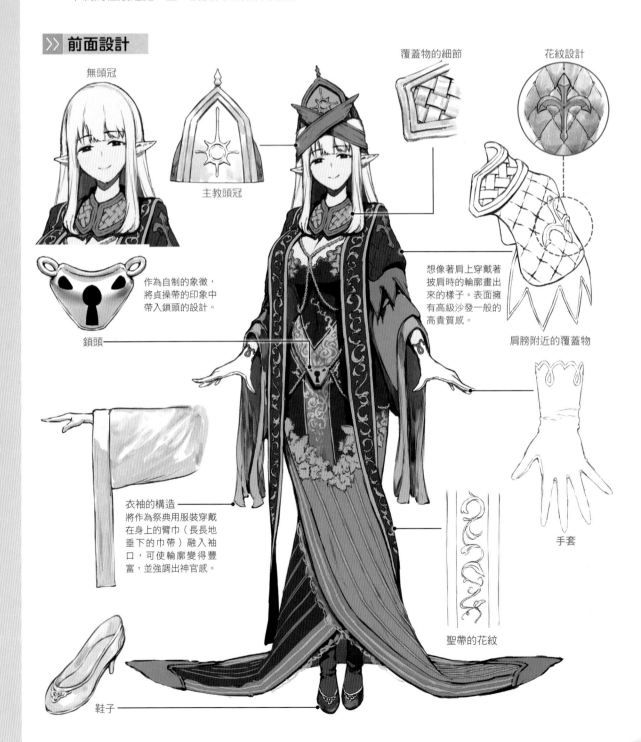

無頭冠

主教頭冠

覆蓋物的細節

花紋設計

作為自制的象徵，將貞操帶的印象中帶入鎖頭的設計。

鎖頭

想像著肩上穿戴著披肩時的輪廓畫出來的樣子。表面擁有高級沙發一般的高貴質感。

肩膀附近的覆蓋物

衣袖的構造
將作為祭典用服裝穿戴在身上的臂巾（長長地垂下的巾帶）融入袖口，可使輪廓變得豐富，並強調出神官感。

手套

聖帶的花紋

鞋子

>> 背面設計

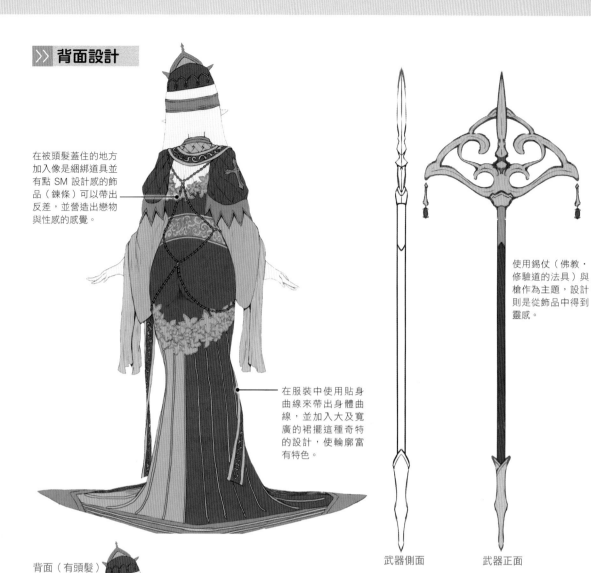

在被頭髮蓋住的地方加入像是綑綁道具並有點 SM 設計感的飾品（鍊條）可以帶出反差，並營造出戀物與性感的感覺。

在服裝中使用貼身曲線來帶出身體曲線，並加入大及寬廣的裙襬這種奇特的設計，使輪廓富有特色。

使用錫杖（佛教・修驗道的法具）與槍作為主題，設計則是從飾品中得到靈感。

武器側面　　　武器正面

背面（有頭髮）

無肩部覆蓋物、鎖頭、聖帶

畫出肚臍的凹陷處以表現衣物的貼身感。另外讓觀者看見身體曲線可營造出更強的性感印象。

加深角色設定

挖掘角色設定，想像各式各樣的情境並以此抓住角色的內心。在裡外相同的角色上，若是可以想出其不為人知的一面，可令其變成更有魅力的角色。

從情境來加深角色設定

秘密地清洗身體
在入浴場面中將頭髮盤起令觀者可以稍微看到背後與頸部，可營造出更性感的感覺。另外畫出長草的背陰處，可令人聯想到這是個秘密場所。畫出日常情景可讓角色變得更有人情味。

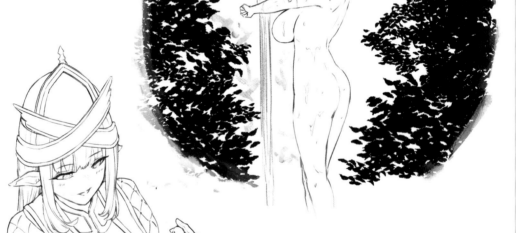

跟小鳥玩在一塊
跟小動物之間的互動是最常被用來表現角色溫柔一面的場景。畫的時候需要注意表情與摸法來表現出符合角色的內容。

角色介紹　　住天空神殿之中擔任神官。認真且表裡一致的個性，擁有不論對象是誰都能無窒礙地互動的溫柔感。

思考能讓角色更顯眼的構圖

■ ■ ■ ■ ■

在各式各樣的構圖當中思考出符合印象的構圖內容。為了不破壞優雅的印象,我在此處想出了動作較小並使用構圖與特效來表現出角色動態的畫面,以及強調出角色的神聖感的構圖。

》畫出各種構圖樣式

跟小鳥遊玩的場面
使用仰望構圖來表現出動態的構圖。我想像著逆光畫出擁有動態感的窗簾。

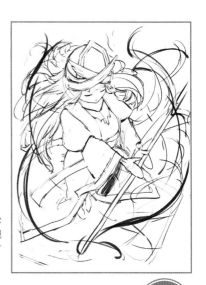

詠唱著喚醒自然之力的魔法時的場面
俯瞰構圖可以將整體場面客觀地表現出來,常用於向觀者說明現在在此處發生了什麼狀況。

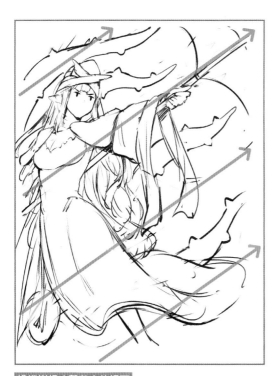

操縱樹根攻擊敵人的場面
將攻擊特效向著敵人並沿著相同的流向畫出時可表現出氣勢。把流向畫斜可以更容易營造出臨場感。

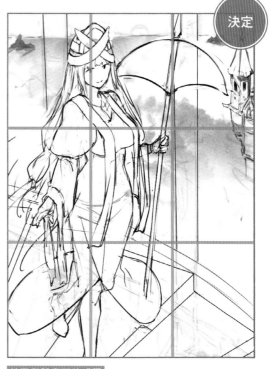

決定

俯瞰整體畫面的感覺
於九等分構圖的分割線上配置人物,可使角色變得醒目。為了讓觀者能比較容易理解世界觀,我在此處明白地將背景描繪出來。

塗上底色

在線稿上塗上底色。本次描繪的是從背後照來的日出的逆光。在底色階段我沒有加入太深的陰影，並將整體加上稍微暗沉的色調。

> **場景的說明** 是一種治理著天空神殿的神官印象。外頭則是無窮盡的雲海，並在一些地方有山頂從雲中探出頭來，而朝陽則徐徐的爬升這種奇幻的場景。
>
> **這張圖的重點** 逆光與朝陽的漸層光線表現，以及為了不讓背景過於單調的畫面構成想法為本張圖的重點。

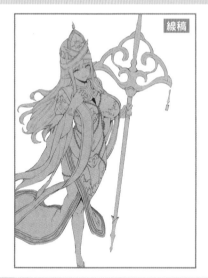

線稿

>> 塗上底色

先塗上底色並決定大致上的整體色調。本次朝陽的逆光為主要的印象。早上時除了陰影與太陽照射到之處的明暗差異很大以外，也會更加強調照射到的地方的黃色色調與陰影的藍色色調。像這種整體色調偏暗的圖畫為了決定基準的明亮度，將整體色調進行某種程度上的調暗再開始上色會比較好。

使用灰色為基礎塗上光與影雙方的塗法
因為也可以塗出面向光源那面的感覺，所以我更加注意表現光源時的手法。另外這樣也比較不會變成全白或全黑，所以可以更容易用來控制色調。

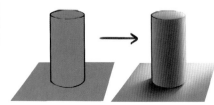

以白色為基礎重複塗上陰影的塗法
因為只能塗暗，不特意管理色調的話會很容易發生白色部分殘留太多導致整體太過明亮。即便下定決心塗黑可能最後也無法完全捨棄白色部分，變成一種高對比圖畫。

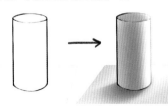

刻劃出陰影

■ ■ ■ ■ ■

於畫面中確實地描繪銳利且細緻的陰影，再蓋上輕柔的漸層陰影來畫出擁有深度的陰影。

》 重疊 2 種陰影

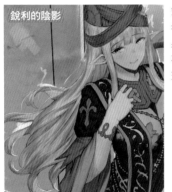

銳利的陰影

銳利且堅硬的陰影可表現出細緻的立體感與質感。但是只有這樣的話會令人感到太過平面。

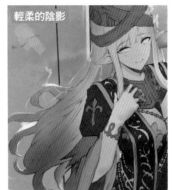

輕柔的陰影

輕柔的陰影可以表現出角色整體的立體感、圓潤以及深度。這邊也是，只有這樣的話會顯得細節不足，給人一種偷工減料的感覺。

將這 2 個重疊

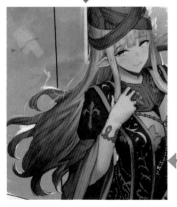

重疊這兩種陰影除了能保有細節，還能一起表現出能夠了解整體感的陰影。

因為已經畫完整體的陰影，所以先暫時離開角色本身。接著我們要來確認角色造成的陰影與相連接的背景之間連接程度。另外，角色與背景的對比如果有意料外的差異的話則需要進行調整。本次我除了將草稿的線條調淡，同時作為繪製背景的前置作業也將多餘的細節塗掉。

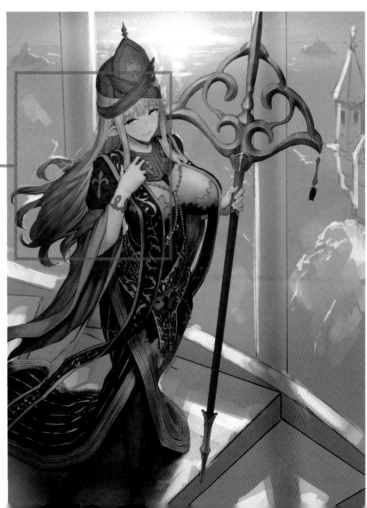

表現逆光的感覺

在畫面上刻劃出逆光的表現。像是在畫油畫一樣,用畫上光線的印象將明亮的顏色塗上。將光線照耀到的地方的輪廓部分加入強烈光芒,可更加強調出神聖感。

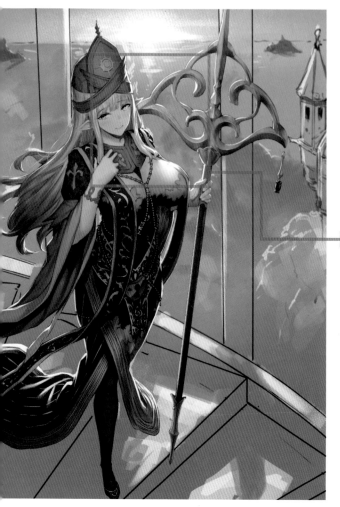

強調輪廓

受到逆光照射而使身體發光的部分被稱為輪廓光。因為出現輪廓光會使輪廓的對比變得更強,所以身體曲線會更明顯地表現出來。加入輪廓光的訣竅不是沿著輪廓畫上,而是思考逆光的來向並依此加入強弱變化。在輪廓光的部分中如果有遇到細微凹凸的區域,確實地畫上可以讓細節更為鮮明。

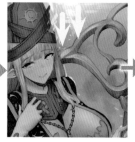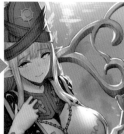

頭髮部分用很多髮束來製造出複雜的凹凸感。在此處加入輪廓光可使其更加地顯眼。

輪廓光等等沐浴在強烈光芒下的部分,其輪廓部分會帶有鮮豔的色調。這個現象就跟你用手遮掩太陽光時,手指的縫隙看起來像帶有橘色一樣。

雲海的表現

早晨時看到的雲海,像霧一般細緻的粒子會很顯眼,並且會像是站起來的羽毛一般擁有輕柔的輪廓。為了表現出雲海的寬廣,要將深處的雲朵畫平並畫細,並在其上畫上從太陽照射過來的平滑漸層。

使用雲海基底的藍色來繪製基礎部分。

繪製雲海深處時要注意並畫上鬆軟的輪廓。

在朝陽照射下也會依時間變化而影響到漸層的顏色。

完稿

完稿時為小地方畫上細節。整體看起來縱向的資訊較多,所以完稿時使用背景與小東西來讓構圖的平衡變得更好。

>> 完稿

最後我確認了整體的平衡並調整了背景。
●柱子與角色等縱向的東西很多
●不小心讓右下角有點空
我注意到以上兩點並進行了調整。

↓

●增加扶手與建築物等橫向的物品來調整平衡
●放置鳥類以強化對新增的建築物的視線誘導

思考畫面的平衡
因為畫面的流向太過偏於縱向,所以我除了在畫面前方加上扶手,也在背景增加輸水橋以增加橫向的流向。

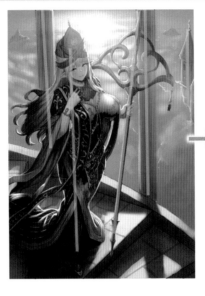

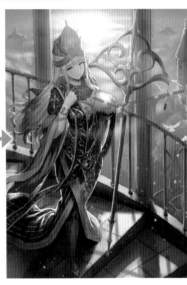

強化視線誘導
因為畫面前方的旋轉樓梯與背景之間有個什麼東西都沒有的空間,所以原先是個不知道兩個物件的相關之處的狀態。因此我在中間加入相同感覺的建築物,讓觀者可能會想到說不定可以藉著通過它來抵達位處深處的建築物。在這個動線上配置鳥類可使觀者的視線自然地移到右側的空間。

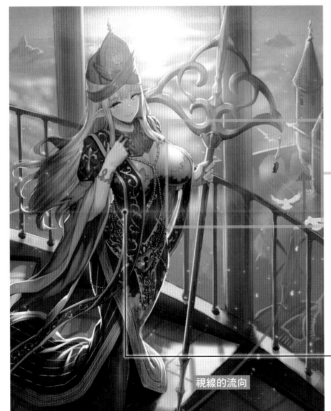

輸水橋是個為了讓水可以在高低差很大的地方輸送的建築物。作為一個古代建築物,它除了是個外觀好看的主題,也很適合用在奇幻的世界觀內。

加上光暈可增添更多的神聖感。

視線的流向

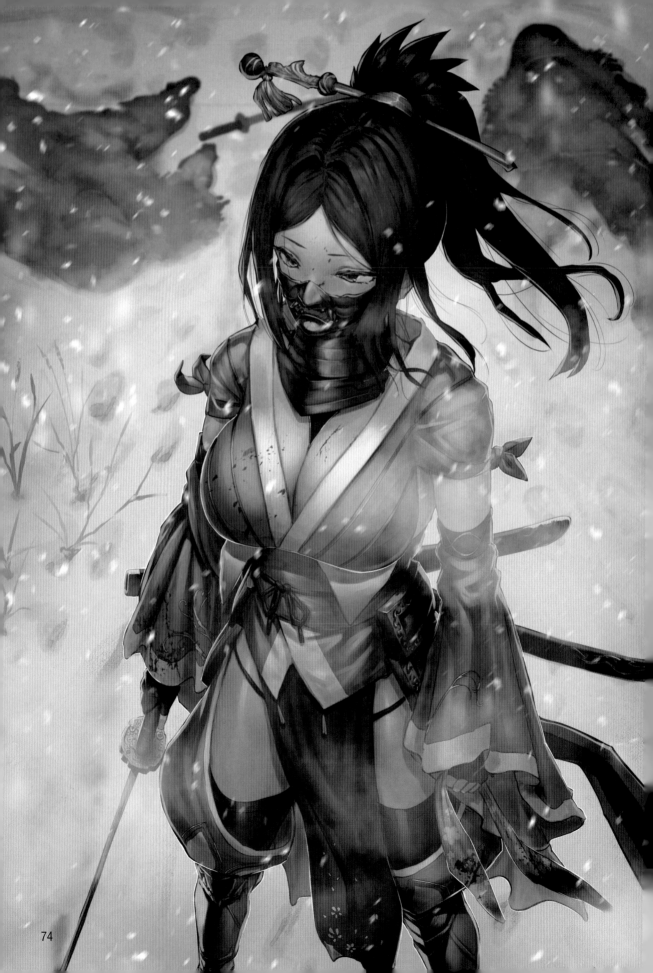

種類別 角色的製作方法

■ 冷酷

冷酷印象的角色通常有著冷靜沉著、隻身行動以及不會因事物而動搖的感覺。這樣的角色跟武士或忍者擁有的冷靜與纖細的時髦印象很搭，所以我活用了這些元素來製作出這個角色。

CHARACTER
暗殺者

>> 製作重點

● 留下和服的特徵並將服裝改編成奇幻風格

● 在單張插畫中表現出故事性

● 因為背景很簡單，所以很講究角色的細節

● 降低色調來製造出孤獨（孤高）的印象

● 線稿

角色的配色

使用藍與紫這些寒色系來表現冷酷感。用紫色與黑色的配色來令人感受到和風，並以此帶出時髦感。

製作角色設計筆記

首先先以「冷酷」這個語彙為基礎來思考角色的職業或主題吧！本次主要從冷酷印象中挑選擁有時髦印象的概念後，繼續往下製作角色。

關聯詞彙

印象	孤高／面無表情／謎／灰暗的過往／殺手／戰國／和風／冷靜沉著／時髦／撲克臉／冷硬派……等等
個性	無口／認真／神出鬼沒／眼神銳利／理論派……等等
職業	暗殺者／忍者／武士／槍手／獵人／盜賊／賞金獵人……等等
道具	武士刀／手裏劍／短劍／槍／弓箭／香菸／帽子／狼……等等

思考角色外觀的基礎

以角色的工作（職業）為基底來決定基礎的角色設計。

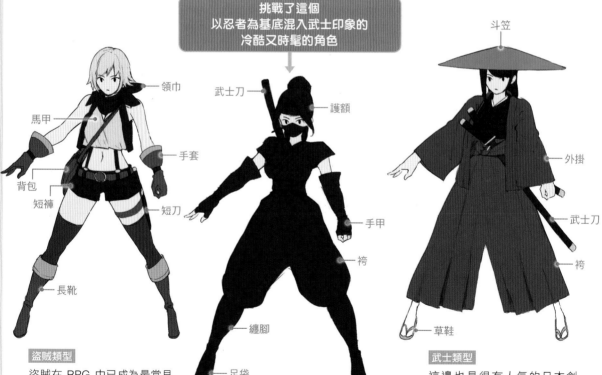

挑戰了這個以忍者為基底混入武士印象的冷酷又時髦的角色

（左圖標示）領巾／馬甲／背包／短褲／長靴／手套／短刀

（中圖標示）武士刀／護額／手甲／袴／纏腳／足袋

（右圖標示）斗笠／外掛／武士刀／袴／草鞋

盜賊類型

盜賊在 RPG 中已成為最常見的主要職業。兼具容易行動與露出度的設計為其魅力。總之只要讓角色穿上短褲就可以稱她為盜賊，是個改編自由度很高的角色。

忍者類型

在外國人當中十分受歡迎的日本暗殺者。因為重視隱蔽性的關係，顏色全黑且身上沒有任何會搖曳的物品。原本就是個單純的設計，只要加上自己喜歡的零件就能製作出自己的原創忍者。

武士類型

這邊也是很有人氣的日本劍聖。武士特有的輪廓由袖子、袴與武士刀這 3 個部分組成，不要偏離這些東西可以隨意進行改編。

>> 主題素描

以關聯語彙為參考對象，蒐集了以和風主題為中心的刀、面罩等戰爭與武士等男性印象，以及和服與髮簪等女性的印象。

武士刀

武士 時髦

和風角色的常用武器。也可以說是武士的象徵。

面罩

戰國 和風

於戰國時代普及的保護臉以及喉嚨的防具。

甲冑

戰國 和風

令人感覺到戰國時代的和風甲冑。

狼

孤高

從一匹狼的印象中提取出來表現孤高的主題。

和服

和風

可用來參考和服設計或花紋。

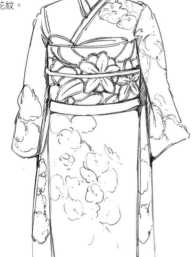

和風小物品

和風

髮簪或和風折花等和風的飾品。是種可增添女性感的主題。

髮簪

和風折花的飾品

POINT 利用反差

本次的冷酷角色因為有加入忍者的意象，所以我打算遮住她的臉。面罩是種保護臉部與喉嚨的防具而不是遮掩臉部的道具，所以鬍鬚或是鬼一般擁有威嚴的男性設計為其大宗。在美女身上加入雄起的男性主題可營造出極大的反差，所以我這次故意選擇了這個主題。像是小個子的女生揮舞著巨大的武器等等，這種用反差來增強角色個性手法很常被使用。

將外觀印象固定下來

決定基礎設計後，加入收集到的主題與現代的衣服設計並決定外型。不光只是外觀，同時也一邊思考可表現出角色性格的表情與內心的印象吧！

>> 添加主題並刻劃出外觀

以基礎設計為底，將設計筆記內的主題一一加入角色設計內。

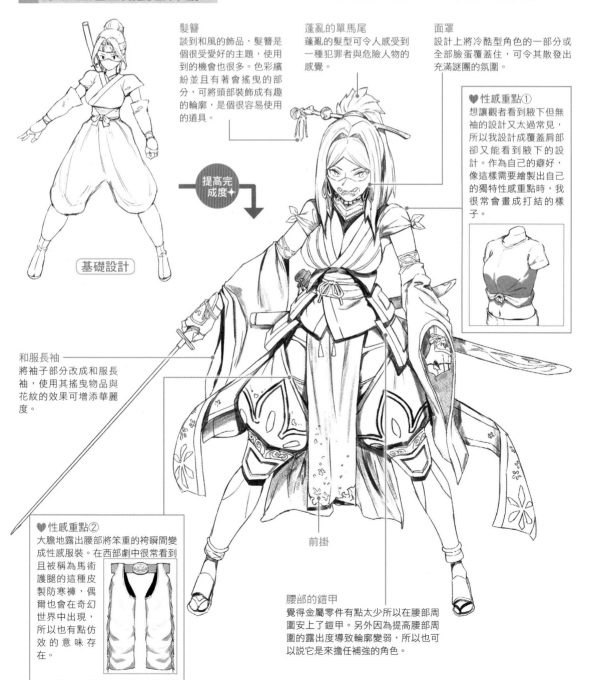

基礎設計

提高完成度

髮簪
談到和風的飾品，髮簪是個很受受好的主題，使用到的機會也很多。色彩繽紛並且有著會搖曳的部分，可將頭部裝飾成有趣的輪廓，是個很容易使用的道具。

蓬亂的單馬尾
蓬亂的髮型可令人感受到一種犯罪者與危險人物的感覺。

面罩
設計上將冷酷型角色的一部分或全部臉蛋覆蓋住，可令其散發出充滿謎團的氛圍。

♥性感重點①
想讓觀者看到腋下但無袖的設計又太過常見，所以我設計成覆蓋肩部卻又能看到腋下的設計。作為自己的癖好，像這樣需要繪製出自己的獨特性感重點時，我很常會畫成打結的樣子。

和服長袖
將袖子部分改成和服長袖，使用其搖曳物品與花紋的效果可增添華麗度。

♥性感重點②
大膽地露出腰部將笨重的袴瞬間變成性感服裝。在西部劇中很常看到且被稱為馬術護腿的這種皮製防寒褲，偶爾也會在奇幻世界中出現，所以也有點仿效的意味存在。

前掛

腰部的鎧甲
覺得金屬零件有點太少所以在腰部周圍安上了鎧甲。另外因為提高腰部周圍的露出度導致輪廓變弱，所以也可以說它是來擔任補強的角色。

思考可以想像出角色個性的表情

先大致決定「冷靜」、「靜默」、「不太有感情起伏」等個性後再接著繪製表情。想像這個表情是角色在哪種場面下會做出來的，可以更增添角色的個性。

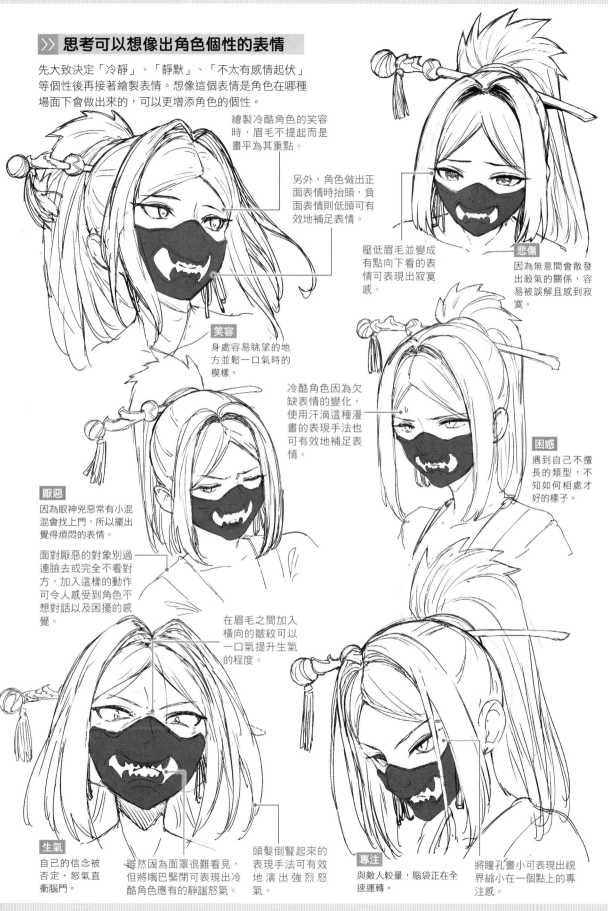

繪製冷酷角色的笑容時，眉毛不提起而是畫平為其重點。

另外，角色做出正面表情時抬頭，負面表情則低頭可有效地補足表情。

壓低眉毛並變成有點向下看的表情可表現出寂寞感。

笑容
身處容易眺望的地方並鬆一口氣時的模樣。

悲傷
因為無意間會散發出殺氣的關係，容易被誤解且感到寂寞。

冷酷角色因為欠缺表情的變化，使用汗滴這種漫畫的表現手法也可有效地補足表情。

厭惡
因為眼神兇惡常有小混混會找上門，所以擺出覺得煩悶的表情。

面對厭惡的對象別過連臉去或完全不看對方，加入這樣的動作可令人感受到角色不想對話以及困擾的感覺。

困惑
遇到自己不擅長的類型，不知如何相處才好的樣子。

在眉毛之間加入橫向的皺紋可以一口氣提升生氣的程度。

生氣
自己的信念被否定，怒氣直衝腦門。

雖然因為面罩很難看見，但將嘴巴緊閉可表現出冷酷角色應有的靜謐怒氣。

頭髮倒豎起來的表現手法可有效地演出強烈怒氣。

專注
與敵人較量，腦袋正在全速運轉。

將瞳孔畫小可表現出視界縮小在一個點上的專注感。

決定服裝設計

製作服裝的詳細內容。將和服與和風的主體加入設計之中，並使用搖曳的物品來使設計不至於太過單調。

>> 前面設計

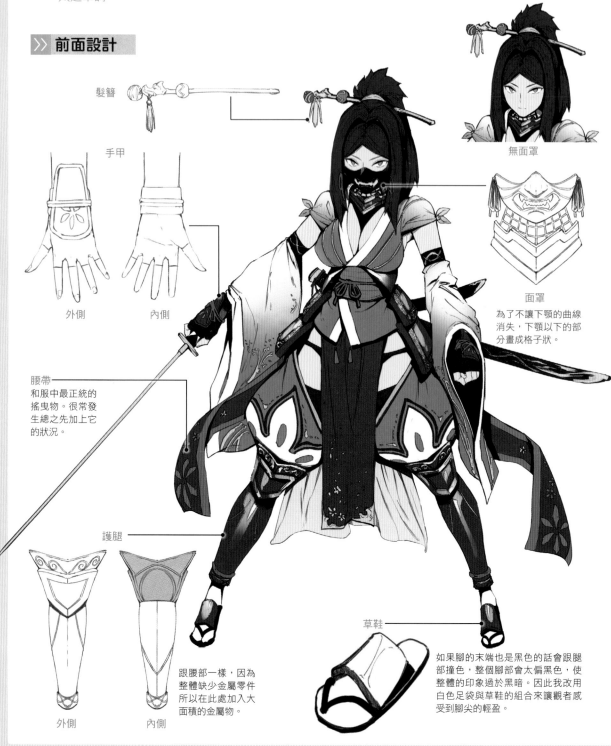

髮簪

手甲

外側　　　內側

腰帶
和服中最正統的搖曳物。很常發生總之先加上它的狀況。

護腿

外側　　　內側

跟腰部一樣，因為整體缺少金屬零件所以在此處加入大面積的金屬物。

無面罩

面罩
為了不讓下顎的曲線消失，下顎以下的部分畫成格子狀。

草鞋

如果腳的末端也是黑色的話會跟腿部撞色，整個腳部會太偏黑色，使整體的印象過於黑暗。因此我改用白色足袋與草鞋的組合來讓觀者感受到腳尖的輕盈。

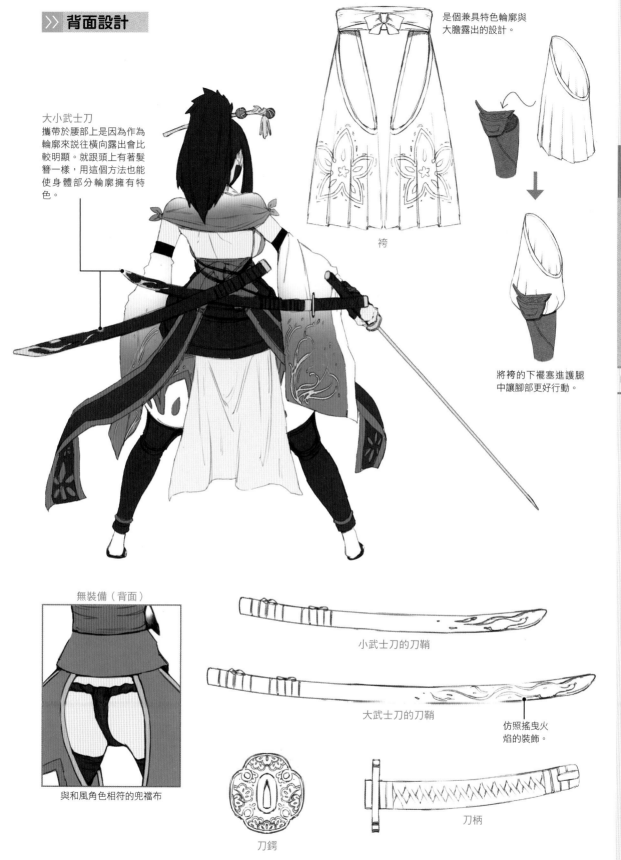

≫ 背面設計

是個兼具特色輪廓與大膽露出的設計。

大小武士刀
攜帶於腰部上是因為作為輪廓來說往橫向露出會比較明顯。就跟頭上有著髮簪一樣，用這個方法也能使身體部分輪廓擁有特色。

袴

將袴的下襬塞進護腿中讓腳部更好行動。

無裝備（背面）

與和風角色相符的兜襠布

小武士刀的刀鞘

大武士刀的刀鞘

仿照搖曳火焰的裝飾。

刀柄

刀鍔

加深角色設定

挖掘角色設定，想像各式各樣的情境並以此抓住角色的內心。思考符合角色的攻擊風格以及喜劇一般的日常生活，可以完成更有魅力的角色。

》 從情境來加深角色設定

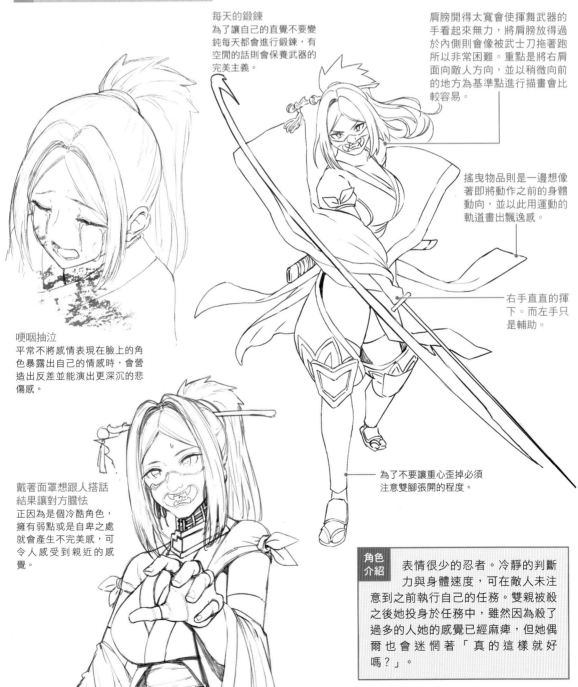

每天的鍛鍊
為了讓自己的直覺不要變鈍每天都會進行鍛鍊，有空閒的話則會保養武器的完美主義。

肩膀開得太寬會使揮舞武器的手看起來無力，將肩膀放得過於內側則會像被武士刀拖著跑所以非常困難。重點是將右肩面向敵人方向，並以稍微向前的地方為基準點進行描畫會比較容易。

搖曳物品則是一邊想像著即將動作之前的身體動向，並以此用運動的軌道畫出飄逸感。

右手直直的揮下。而左手只是輔助。

哽咽抽泣
平常不將感情表現在臉上的角色暴露出自己的情感時，會營造出反差並能演出更深沉的悲傷感。

戴著面罩想跟人搭話
結果讓對方膽怯
正因為是個冷酷角色，擁有弱點或是自卑之處就會產生不完美感，可令人感受到親近的感覺。

為了不要讓重心歪掉必須注意雙腳張開的程度。

角色介紹　表情很少的忍者。冷靜的判斷力與身體速度，可在敵人未注意到之前執行自己的任務。雙親被殺之後她投身於任務中，雖然因為殺了過多的人她的感覺已經麻痺，但她偶爾也會迷惘著「真的這樣就好嗎？」。

思考能讓角色更顯眼的構圖

在各式各樣的構圖當中思考出符合印象的構圖內容。在這邊我想出了像忍者一般擁有速度感的構圖，以及強調出角色孤獨感的構圖。

》 畫出各種構圖樣式

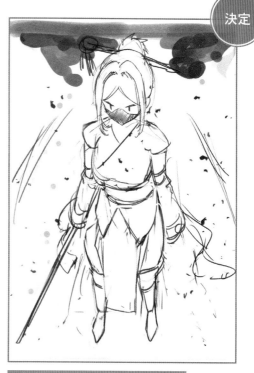

決定

攀爬牆壁的場面
我注意著高度與重力的方向想將其畫成可令人感到驚險感的圖畫，所以不是往上方前進而是掉下去就是萬丈深淵的感覺。

互相廝殺結束之後重整自己呼吸的場面
為了演出孤獨感，使用了俯瞰構圖。周圍除了積著雪以外，散布著枯掉的花草樹木及屍體，用這種將角色以外的東西都死掉的狀況來加強空虛的印象。

在摩天樓的屋簷上站立著
並背對著月亮的場面
讓角色傾斜可強調出她站在不安定的地方。不安定的構圖可以營造出緊張感。

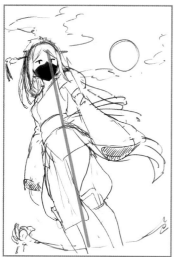

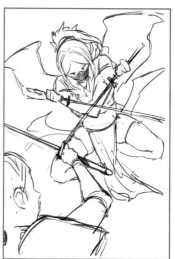

飛向敵人的場面
將敵人配置在畫面前方以提示具體的攻擊對象並同時演出距離感，可令觀者感受到氣勢。

塗上底色

＝＝＝＝＝＝

於線稿上塗上底色，但因為本次是個陰天與下著雪的情境，所以將全體的色調調低並塗上彩度
較低的顏色。

場景的說明　大雪紛飛的情景中，一個人在沒什麼人經過的地方進行暗殺活動。她發現自己就算砍了
人也已經沒有什麼感覺，也無法找到自己活下去的希望。

這張圖的重點　本次的圖是想像著陰天畫出來的。需要注意的是陰天下的色調製作方法與陰影的平衡
跟晴天時完全不同。另外，也需事先注意只有雪景才須注意的重點。

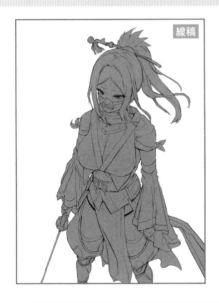

線稿

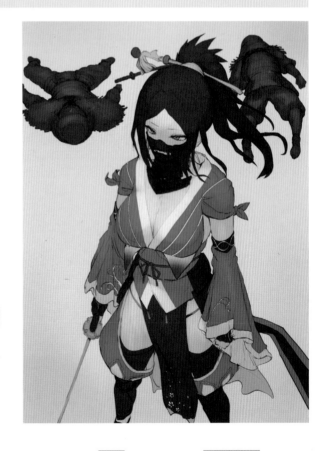

》》 塗上底色

首先先塗上底色，並決定整體畫面大致上的色調。
陰天因為光源較弱，所以先為整體加上模糊的陰
影。像晴天這種光源較強烈的情形會加上較清晰的
影子，但依據天氣不同對陰影的畫法多下工夫的
話，可以完成更有真實感的插畫。

》》 陰天與晴天的不同

陰天比起晴天來説，因為在雲中
隨意反射的日光會用各式各樣的
角度射向地面，對比會變得柔
和。另外，像本次一樣有著積雪
的地方，積雪的反射會造成強烈
的影響。

陰天
光線

晴天
光線

陰天＋積雪
光線

光的反射　　光的反射

其他方向的光線　　同方向的光線　　陰天的光源加上從積雪
反射來的光線

刻劃出陰影

為角色中加入陰影。注意光源強度並將整體的陰影畫得像陰天一樣,於整體加入較弱的陰影為此步驟的重點。同時,也要注意雪的反射光。

≫ 陰天下的角色陰影

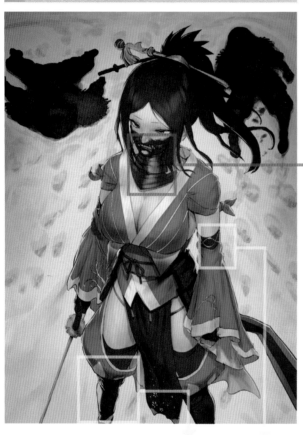

陰影的高光

因為是陰天,加入頭髮與金屬的高光時需要畫得較弱。另外跟晴天不同,因為天空整體都算光源,高光的形狀不是點或線而是要畫成一個面。

看起來似乎遭到強光照射。

加入模糊的高光以表現出陰天的微暗光源。

≫ 畫出頭髮的細節

畫上頭髮細節時須注意頭部整體的立體感與頭髮的細緻流向這兩個地方。重點不是將描畫時的筆刷漸漸改變,而是選用 2~3 種大小的筆刷來畫上層次,就可以完成漂亮的細節。在分界處使用膚色會使角色看起來像禿頭,使用與頭髮高光相近的顏色則可以使其看起來更自然。

反射光的重點

在雪中不只會從下方也會受到從後方反射過來的光線,所以也將輪廓部分調亮。

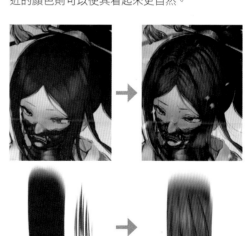

POINT

陰影重點

雖然整體的陰影會畫得較弱,但在腋下與胸部中間等等光線很難進入的縫隙處,則需要將接觸部分好好地畫上陰影來表現縫隙感。

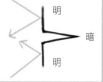
明
暗
明

縫隙的表現

粗　細　　重疊

第1章　各種類型角色設計&插圖的製作方法　05　冷酷

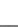
表現出雪的質感

在畫面上追加雪的表現。我在此步驟內會解說「隨風飄舞的雪」、「降雪」、「積雪」的表現手法。組合各式各樣的雪的表現手法為插圖添加深度。

》 降雪的表現

隨風飄舞的雪

在風中飄舞的雪是用柔軟的白色薄霧來表現。

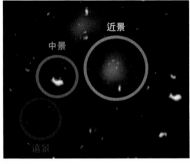

降雪

改變近景、中景與遠景的雪的表現可以描繪出有深度的降雪景色。在近景時下降的速度會看起來比較快，所以畫成縱形且模糊的形狀。在遠景中則稍微加入模糊以表現距離很遠的狀況。

》 足跡的表現

踩緊部分的地面可以稍稍看到地面透出程度的積雪感。因為地面不是鋪設的道路，所以地面凹凸不平。積雪不夠多時因為雪量很少，足跡會看起來很明顯，雪積得較多並擁有一定的高度時，走在其上會將積雪鏟開，足跡會像是拖著腳步走路一樣。

沒積很多

積了很多

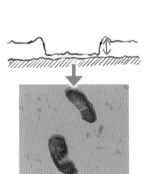

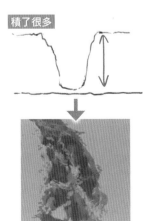

完稿

完稿時為小地方畫上細節。加上濺血與凌亂的頭髮,可讓畫面增加臨場感,並讓角色看起來更有魅力。

讓人更能了解情境內容

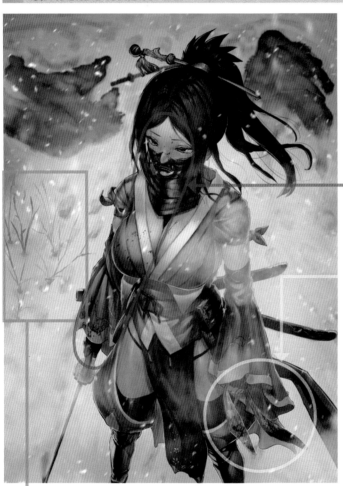

最後確認整體平衡,並一一畫入細節。
- 只有倒下的敵人的話,戰鬥過的感覺太過薄弱
- 畫面中央的積雪太過寂寥
我注意到以上兩點並進行了調整。

- 增加濺血及凌亂的頭髮。另外加入道具以營造出故事性
- 增加枯萎的植物來更加強化角色的孤獨印象

濺血

不是濺向全身,重點是需要注意砍人的時候是從哪個方向濺來的。因為是將右半身面對敵人並揮出斬擊(請參考 P82),所以濺出的血會集中在右半身。

讓人感受到故事性的道具

讓她的左手拿著布條。設計上設計成令人可明顯感受到不是她擁有的物品,而是更幼小的女孩的持有物。另外,上面沾染的血跡也在暗示原本持有這個物品的女孩已經遭遇不幸。

凌亂頭髮的表現

讓前髮四散並稍微遮掩到眼睛,可令人感受到不幸、疲勞與無精打采等印象。因為她不會顯露出表情,所以會讓人感受到她身上也散發著如同死人一般的氛圍。

枯萎的植物

因為想在畫面上增添少許的主題,所以我在畫面左側增加了枯草。使用枯草的理由是因為在她的周遭增加能令人感受到死亡的主題,可更加強調出她的孤獨感。

87

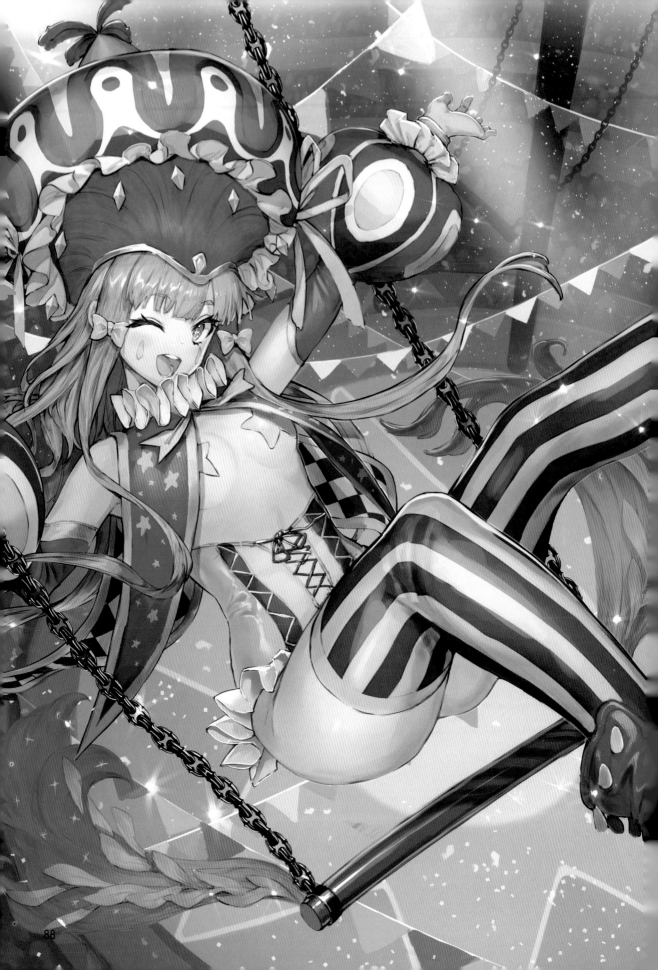

種類別 角色的製作方法

流行

流行的角色使用了開朗與充滿精力的印象。通常這種主題使用明亮且鮮豔的配色較多，但這次特意設計成馬戲團或小丑這種明亮中帶點妖異氛圍的設計。

CHARACTER

小丑

》製作重點

● 放入小丑奇異印象的設計

● 將頭部的零件放大，可以製造出如同吉祥物一般的Q版印象

● 使用浮在空中的感覺來營造生氣蓬勃的印象

● 為了增加熱鬧氣氛而加入的特效

● 線稿

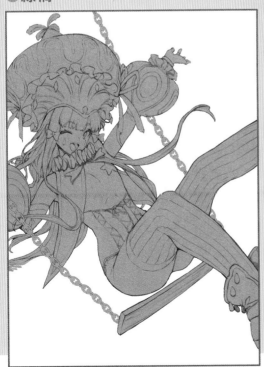

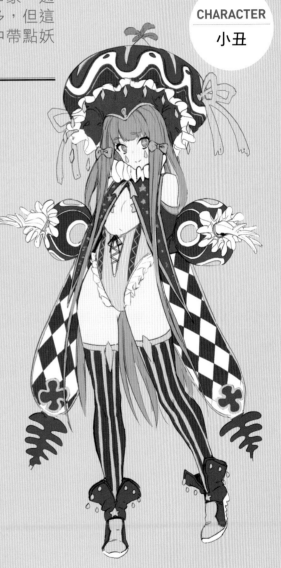

角色配色

使用維他命色令人感受到她的精力，同時為了不要讓色彩太過鮮豔，使用了與妖氣能夠共存的配色。

製作角色設計筆記

■ ■ ■ ■

首先將能聯想到「流行」的關鍵字作為基礎，來思考看看角色的職業與主題吧！本次為了能讓這次的角色擁有不可思議的印象，我們將在大量的關鍵字與主題中選擇擁有鮮豔配色與設計奇異的東西來製作角色。

關聯詞彙

印象	色彩繽紛／鮮豔／明亮／熱鬧／馬戲團／玩心／獨特……等等
個性	純真／奇異／富有個性／隨心所欲／不可思議的女孩／想要鶴立雞群……等等
職業	小丑／丑角／馬戲團／街頭藝人／魔術師／畫家／設計師／服務生／兔女郎……等等
道具	踩球表演用球／雜耍棒／撲克牌／筆／香菇／熱帶魚／粗菓子……等等

》 思考角色外觀的基礎

以角色的工作（職業）為基底來決定基礎的角色設計。

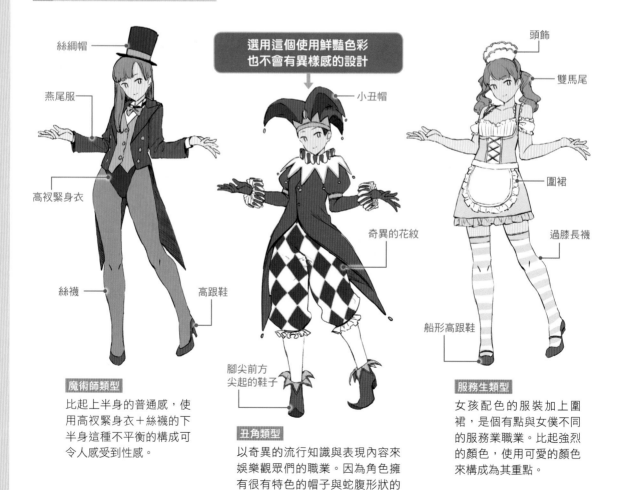

選用這個使用鮮豔色彩也不會有異樣感的設計

絲綢帽／燕尾服／高衩緊身衣／絲襪／高跟鞋

小丑帽／奇異的花紋／腳尖前方尖起的鞋子

頭飾／雙馬尾／圍裙／過膝長襪／船形高跟鞋

魔術師類型
比起上半身的普通感，使用高衩緊身衣＋絲襪的下半身這種不平衡的構成可令人感受到性感。

丑角類型
以奇異的流行知識與表現內容來娛樂觀眾們的職業。因為角色擁有很有特色的帽子與蛇腹形狀的裝飾，請預先想好丑角應有的設計底線。

服務生類型
女孩配色的服裝加上圍裙，是個有點與女僕不同的服務業職業。比起強烈的顏色，使用可愛的顏色來構成為其重點。

 主題素描　以關聯語彙為參考對象，蒐集了小丑元素以及像是毒磨菇一樣擁有鮮艷顏色的印象。

海中生物
 色彩繽紛　獨特

色彩繽紛且顏色鮮艷的海中生物。獨特的形狀也能變成設計時的參考資料。

熱帶魚

水母

海牛

兔女郎
魔術師

兔女郎常作為魔術師的助手在一旁幫忙。

色彩鮮艷的磨菇
色彩繽紛　奇異

想像色彩鮮艷的毒磨菇及日常雜貨中會見到的磨菇配色。

 冷知識

小丑的印象

常作為撲克牌的 J 出現的小丑，以中世紀歐洲的「宮廷丑角」為其原型。當時在皇族或貴族底下的他們，用滑稽的狀態說出笑話並擔任取樂他們雇主的角色。現代中妝容為誇張配色加上華麗服裝這樣的小丑印象，通常是源自在馬戲團中賣藝並用滑稽行動來逗樂觀眾的演員。小丑雖然作為一個滑稽的存在被當作笨蛋並常被觀眾嘲笑，但心裡其實隱藏著悲傷，而眼睛底下的淚形標誌常被說是用來象徵這樣的意義。

賣藝道具
 街頭藝人

藝人通常都會有某個傑出的技藝，並且有著火銳的個性。道具感覺上也多擁有明亮的色調。

將外觀印象固定下來

決定基礎設計後，加入收集到的主題並決定外型。不光只是外觀，同時也一邊思考可表現出角色性格的表情與內心的印象吧！

添加主題並刻劃出外觀

以基礎設計為底，將設計筆記內的主題一一加入角色設計內。

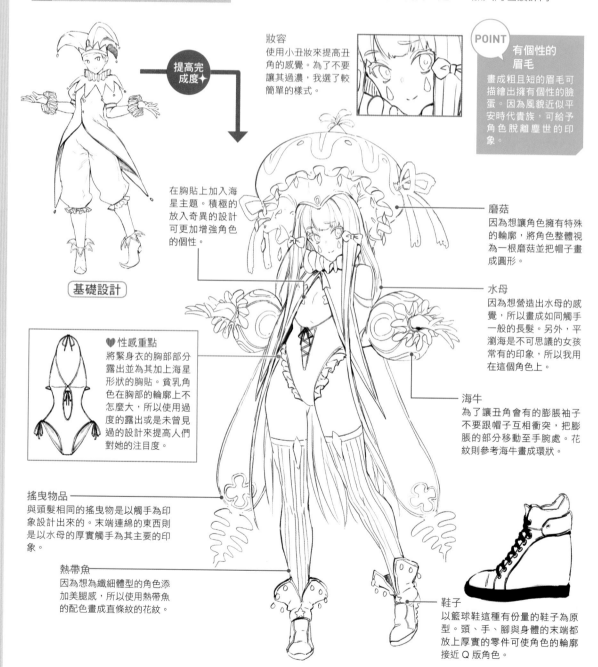

提高完成度◆

基礎設計

妝容
使用小丑妝來提高丑角的感覺。為了不要讓其過濃，我選了較簡單的樣式。

POINT 有個性的眉毛
畫成粗且短的眉毛可描繪出擁有個性的臉蛋。因為風貌近似平安時代貴族，可給予角色脫離塵世的印象。

在胸貼上加入海星主題。積極的放入奇異的設計可更加增強角色的個性。

磨菇
因為想讓角色擁有特殊的輪廓，將角色整體視為一根磨菇並把帽子畫成圓形。

水母
因為想營造出水母的感覺，所以畫成如同觸手一般的長髮。另外，平瀨海是不可思議的女孩常有的印象，所以我用在這個角色上。

海牛
為了讓丑角會有的膨脹袖子不要跟帽子互相衝突，把膨脹的部分移動至手腕處。花紋則參考海牛畫成環狀。

性感重點
將緊身衣的胸部部分露出並為其加上海星形狀的胸貼。貧乳角色在胸部的輪廓上不怎麼大，所以使用過度的露出或是未曾見過的設計來提高人們對她的注目度。

搖曳物品
與頭髮相同的搖曳物是以觸手為印象設計出來的。末端連綿的東西則是以水母的厚實觸手為其主要的印象。

熱帶魚
因為想為纖細體型的角色添加美腿感，所以使用熱帶魚的配色畫成直條紋的花紋。

鞋子
以籃球鞋這種有份量的鞋子為原型。頭、手、腳與身體的末端都放上厚實的零件可使角色的輪廓接近Q版角色。

>> 思考可以想像出角色個性的表情

先大致決定「擁有自信」、「天真無邪」、「像貓的個性」等性格後再接著繪製表情。想像這個表情是角色在哪種場面下會做出來的，可以更增添角色的個性。

將眉毛稍稍蹙起可讓角色擺出有點偉大的笑容。

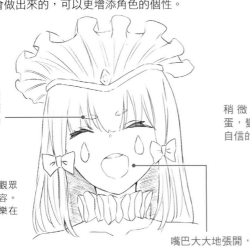

稍微抬起臉蛋，變成充滿自信的印象。

笑容

在秀場表演給觀眾看時的滿面笑容。自己看起來也樂在其中。

嘴巴大大地張開，令人感受到精力。

得意臉

對自己的劇團充滿驕傲，所以劇團被稱讚時也會變得很高興。

鬧彆扭臉的嘴巴部分是使用嘟出嘴巴加上同時咬住下唇的感覺畫出來的。

笑著吐舌

因為反覆無常，表演練習無法像其他劇團成員的想像一般順利的進行而被責罵，但本人似乎完全不在意。

用朝上看＋眨眼來提升可愛度。吐出舌頭可增加小惡魔感。

鬧彆扭

稍微被拉開點距離就會有點難過。她也有怕寂寞的一面……

認真

開關打開後的充滿幹勁狀態。是個從舞台後的休息狀態切換到啟動狀態的瞬間。

注意眼球的大小，就算瞇起眼來也不要讓瞳孔一起變小。

稍稍蹙眉並將嘴巴擺成「ㄟ」字型就會變成悶悶的感覺。

將嘴邊吊起表現出微笑的感覺。

鬱悶

被叫去裝飾舞台，所以有點不開心。

決定服裝設計

■ ■ ■ ■

製作服裝的詳細內容。以色彩繽紛與奇異的設計為主軸將設計固定下來。服裝的形狀與模樣也特意弄得很華麗以之加強角色的不可思議感。

≫ 前面設計

眼睛

為了令人感受到不可思議的感覺，於瞳孔的形狀加入變化。

手套

襪子

帽子
在頭上加入巨大的形狀，可令觀者看著整體輪廓時發生覺得頭身較低的錯覺，並賦予吉祥物的印象。

帽子（上面）

帽子（下面）

圓圓的主題
在帽子與袖子統一使用圓滾的外觀，可營造出一體感。

袖子

鞋子

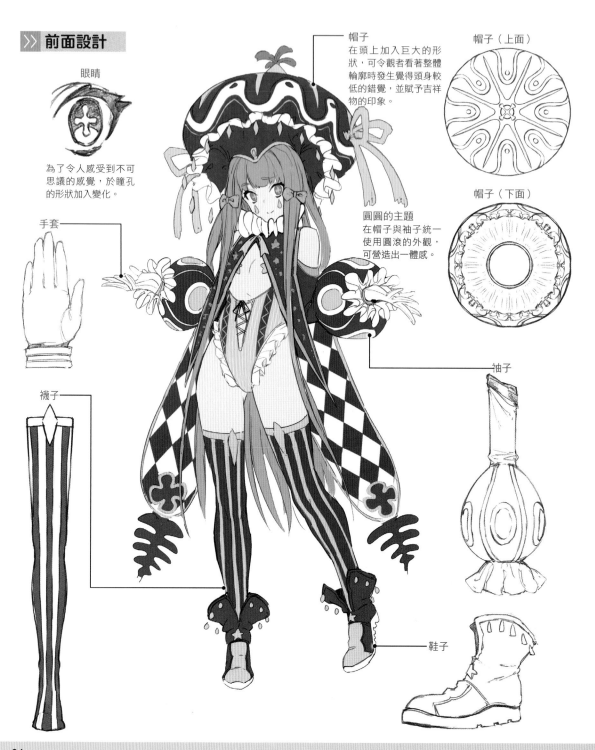

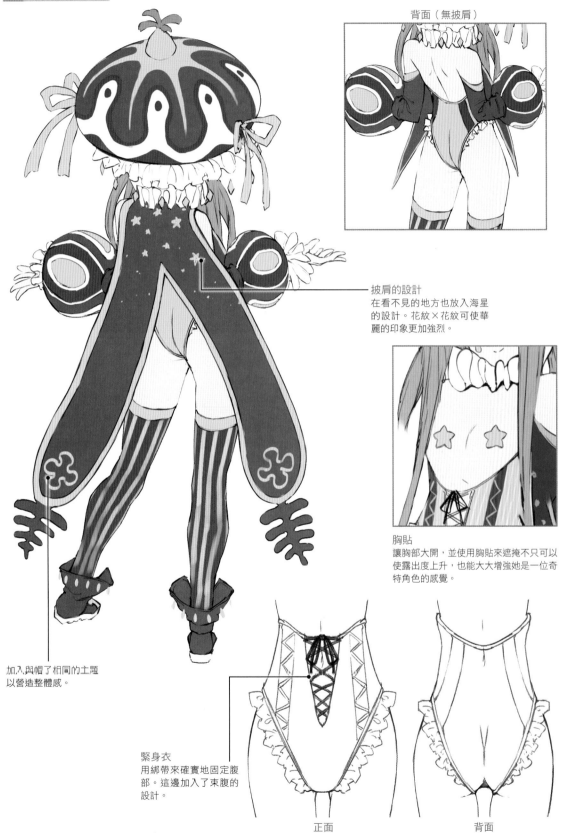

背面（無披肩）

披肩的設計
在看不見的地方也放入海星的設計。花紋×花紋可使華麗的印象更加強烈。

胸貼
讓胸部大開，並使用胸貼來遮掩不只可以使露出度上升，也能大大增強她是一位奇特角色的感覺。

加入了與帽子相同的主題以營造整體感。

緊身衣
用綁帶來確實地固定腹部。這邊加入了束腹的設計。

正面　　　　　背面

加深角色設定

挖掘角色設定，想像各式各樣的情境並以此抓住角色的內心。雖然到目前為止的設計都是全力朝不可思議的角色一直線奔去，想像角色在舞台背後或是日常生活中的樣貌可以讓我們完成更有魅力的角色。

從情境來加深角色設定

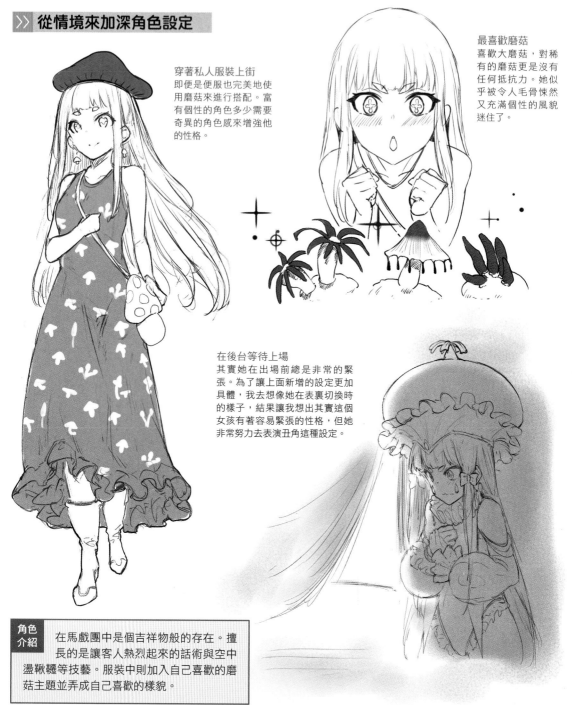

穿著私人服裝上街
即便是便服也完美地使用磨菇來進行搭配。富有個性的角色多少需要奇異的角色感來增強他的性格。

最喜歡磨菇
喜歡大磨菇，對稀有的磨菇更是沒有任何抵抗力。她似乎被令人毛骨悚然又充滿個性的風貌迷住了。

在後台等待上場
其實她在出場前總是非常的緊張。為了讓上面新增的設定更加具體，我去想像她在表裏切換時的樣子，結果讓我想出其實這個女孩有著容易緊張的性格，但她非常努力去表演丑角這種設定。

角色介紹 在馬戲團中是個吉祥物般的存在。擅長的是讓客人熱烈起來的話術與空中盪鞦韆等技藝。服裝中則加入自己喜歡的磨菇主題並弄成自己喜歡的樣貌。

思考能讓角色更顯眼的構圖

■ ■ ■ ■ ■

在各式各樣的構圖當中思考出符合印象的構圖內容。我在此處使用馬戲團的樂趣會讓角色看起來更有魅力的點，並想出擁有氣勢的內容以及擁有漂浮感的構圖。

》》 畫出各種構圖樣式

從嚇人箱中跳出來嚇人的場面
使用大膽的透視可營造出氣勢。俯瞰構圖是個角色臉蛋既顯眼又可強調角色精力與可愛度的構圖。

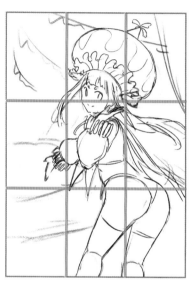

引導觀者至馬戲團會場中的場面
在九等分構圖的分割線上不是放置臉蛋而是放置屁股，使其變成強調屁股的構圖。

表演魔術的場面
這個構圖沒有太大的動作表現出角色溫順的一面。因為動態比較少，所以使用從帽子中飛出來的鴿子來加入動態。

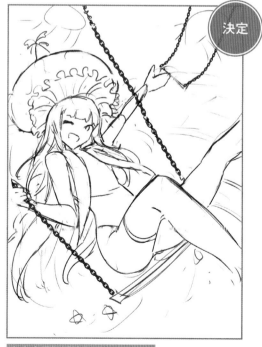

決定

在空中盪鞦韆讓觀眾沸騰的場面
雖然為了讓觀者能了解地面與角色的高低差而使用了從上往下看的角度，但角色的透視則不使用俯瞰來表現出角色與背景的錯位以營造出浮空感。

塗上底色

在線稿上塗上底色。本次雖然為色彩繽紛又艷麗的角色，馬戲團的舞台本身卻很昏暗。我在這個步驟會解說不同色調的背景與角色融合時的要點。

場景的說明　在馬戲團舞台的上空乘著鞦韆進行表演的場面。

這張圖的重點　使用很多顏色來繪製色彩繽紛的插畫時，需要有優秀的色彩平衡感，所以是十分困難的。我自己對用色也不怎麼擅長，但我會試著依照我自己的用色方法進行解說。

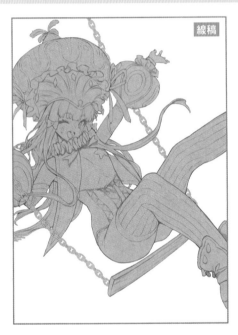

線稿

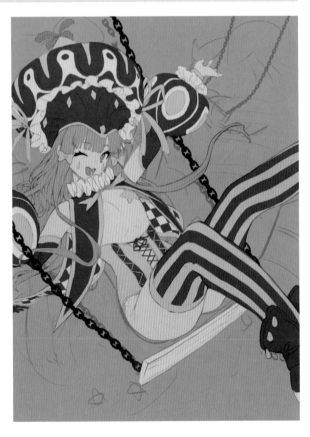

>> 塗上底色

首先先將角色塗上底色並決定大致上的整體色調。本次雖然是個色調鮮豔的角色，但在底色階段我不會突然就塗上鮮豔的顏色，而是先將色調壓低。

POINT
配色時的顏色選擇方法

塗上底色時必須注意的重點是「不要讓基底的顏色太過鮮豔」。在想讓其顯眼的角色上塗上鮮豔顏色，卻在昏暗的背景上塗佈暗色做為基底會使色調的強弱出現分歧，完稿時會變得難以營造出整體感。首先先將色調統一後進行上色，再於完稿階段將想要彰顯的顏色變得艷麗，這樣會使平衡比較難崩壞。

調整前　完成

壓低彩度並塗上底色後的模樣。

只調整花朵等等想要彰顯部分的彩度使其鮮豔，可維持住整體感。

NG

相對於太過鮮豔的天空，花朵的部分過於不顯眼，加上不一致的色調強度，要將它畫成擁有整體感的完整圖畫是非常困難的。

>> 思考顏色的平衡

畫入旗幟的方式

如同下面圖畫中畫上的藍色與紅色的線條，我注意著沿著角色畫出的線的流向以及與其相交叉的這2個流向並於插圖中配置旗幟。雖然也能在畫面上配置3個以上的流向，但這之後色彩數量增加會導致畫面的密度變得更高，所以我決定不要讓整張圖太過複雜。

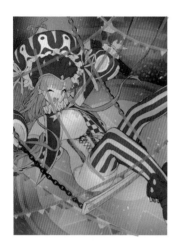

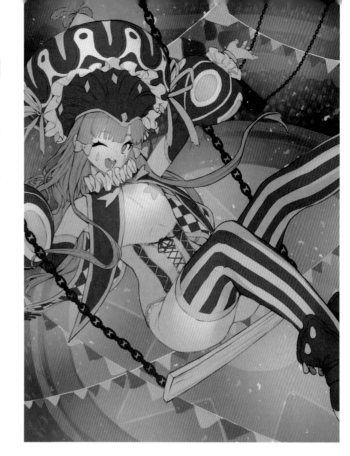

>> 依照配色來構成畫面

簡單的配色 ──────────────────────→ 色彩繽紛

簡單的配色
＋
簡單的流向

雖然很好理解主題，但熱鬧感太薄弱

色彩繽紛
＋
簡單的流向

熱鬧且畫面中的資訊有經過整理

決定

簡單的配色
＋
複雜的流向

雖然很好理解主題，但其它資訊太多的感覺

色彩繽紛
＋
複雜的流向

畫面太過複雜，無法清楚分辨出哪個才是主題

看起來畫得很複雜卻又容易理解的圖畫通常都有在某處控制它的複雜程度。將顏色變簡單，抑或是使用基礎的構圖，整理物件配置的方法可分成很多種。當你之後著眼於色彩數量與畫面流向時，上圖可以解答你的問題。

POINT

圓形的會場

像馬戲團的會場或競技場這種圓形的空間，因為觀眾席會繞到鏡頭之後，會有種用魚眼鏡頭拍攝出來的魄力。本次的圖畫中將觀眾席畫成從畫面前方持續延伸到外側的樣子，用以強調會場的深度。

競技場的印象

刻劃出陰影

除了一般的陰影以外也加入能表現出畫面深度的陰影，可增加畫面的真實感。細微的零件部分
則使用高光來加入質感以取代加入陰影的方式。

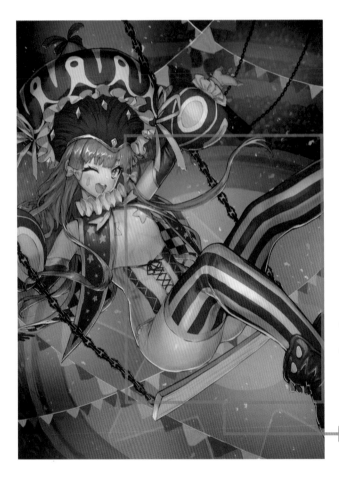

刻劃出陰影

顏色分為膨脹色、收縮色（也被稱為前進色、
後退色），其中白色為看起來較大的膨脹色，
黑色則為看起來較小的收縮色。因為黑色會看
起來較小＝看起來較遠，所以讓深處更暗一些
可表現出距離感。此時的陰影不是因光源而出
現的東西，而是為了右腳看起來有浮起的感
覺，所以將左腳塗暗來壓低其存在感。我也將
這個效果使用在後髮、左手腕及披肩上。

只是在右邊的圓
柱加上陰影，但
看起來就有點處
於較深的地方。

無陰影

有陰影
在外側的腳上
加入陰影以製
造深度。

鍊條的畫法

在大量地將鍊條與繩子等零
碎的零件加入畫面中的狀況
下，若是使用了某種程度上
需要仔細描繪的主題來正面
決戰會非常辛苦。在這邊你
需要的只是能令人能理解鍊
條或繩子的剪影與少許的立
體感。在本次的鏈條上為了
在輪廓中營造出立體感所以
稍稍加入了高光。

光線

剪影　　立體感

完稿

完稿時調整整體的色調。在此步驟我為了強調想彰顯之處將顏色變得更鮮豔，並為了增加熱鬧氛圍重新思考了配色。

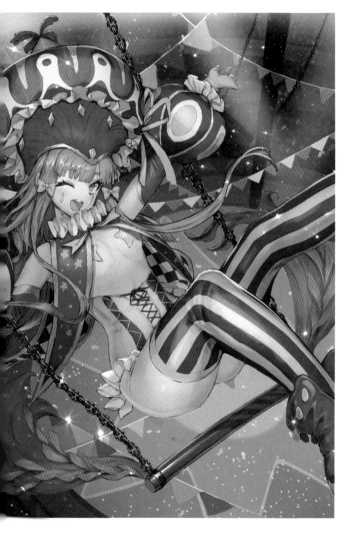

調整顏色

因為整體的色調很暗，為了加強熱鬧印象我試著進行了調整。

● 整體的色調被統整成暗色
● 旗幟的顏色相同，欠缺熱鬧感

我感受到以上情形所以進行了調整。

↓

● 只讓角色部分的顏色鮮艷及顯眼起來
● 將旗幟改成色彩豐富的樣子

調整鮮豔度

調整角色明亮部分的色調。使用覆蓋等功能調亮想要變亮部分的彩度。

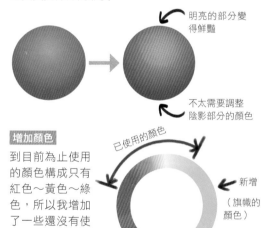

明亮的部分變得鮮豔

不太需要調整陰影部分的顏色

增加顏色

到目前為止使用的顏色構成只有紅色～黃色～綠色，所以我增加了一些還沒有使用過的顏色進來。

已使用的顏色

新增（旗幟的顏色）

新增（旗幟的顏色）

新增（鞭韃的裝飾）

新增（轡韃的裝飾）

關於旗幟的顏色組合

色彩差異較大的組合會比較顯眼，顏色接近的組合則會變得不顯眼。適當地利用這種強弱效果，就算是色彩繽紛的圖畫也會變得容易觀賞。

白色與藍色組合出的旗幟存在感較強，會讓人感覺比較靠畫面前方。

使用近似紫色的顏色組合而成。與背景的色調較接近。

白色與藍色的組合，擁有抑揚頓挫。與背景的顏色差異較大。

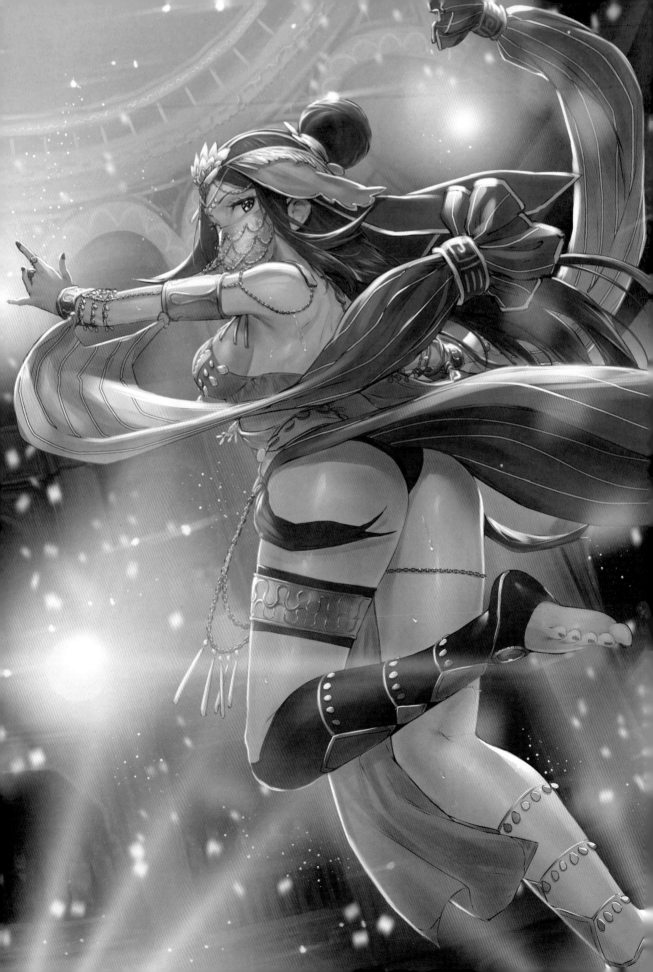

種類別 角色的製作方法

華麗

說到華麗，很多人一定會想到寶石飾品等等光輝燦爛的印象。
而我在本次則想出了擁有異國情調的舞者。為了營造出華麗又
有衝擊感的美麗感，我設計出穿戴著很多裝飾或飾品並將浮華
的印象擺在第一的設計。

CHARACTER

舞者

>> 製作重點

- 為了不要讓整體過於刺眼，壓低了使用的顏色數量
- 表現出舞者迅速與柔軟身段的服裝設計
- 仰望構圖使躍動感更加顯眼
- 富有臨場感的光源

● 線稿

角色的配色

褐色的肌膚給人一種異國風情的感覺。使用金色
與紅紫色這種配色來給予角色高級的印象。

CHARACTER MAKING 01

製作角色設計筆記

首先先以擁有「華麗」印象的語彙為基礎來思考角色的職業或主題吧！從多數的關鍵字或主題中挑選出擁有豪華與浮華印象的概念後，繼續往下製作角色。

關聯詞彙

印象　金閃閃／有份量的頭髮／雜亂的流行樣式／豪華／舞會／宮殿／阿拉伯後宮／高貴／後宮／豪宅……等等

個性　強橫／充滿自信／愛慕虛榮／喜歡浮華／想鶴立雞群／習慣浪費……等等

職業　國王／貴族／舞者／森巴舞者／賭徒／演員／歌手／花魁／侍從……等等

道具　杖／舞蹈／撲克牌／槍／髮簪／寶石／鈔票捆……等等

》 思考角色外觀的基礎

以角色的工作（職業）為基底來決定基礎的角色設計。

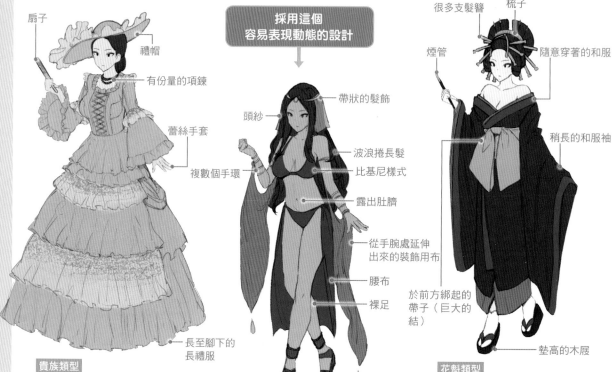

採用這個容易表現動態的設計

扇子
禮帽
有份量的項鍊
蕾絲手套
複數個手環
長至腳下的長禮服

帶狀的髮飾
頭紗
波浪捲長髮
比基尼樣式
露出肚臍
從手腕處延伸出來的裝飾用布
腰布
裸足
涼鞋

很多支髮簪
梳子
煙管
隨意穿著的和服
稍長的和服袖
於前方綁起的帶子（巨大的結）
墊高的木屐

貴族類型
只是單純想到有錢人就想到貴族。雖然畫起來很辛苦，但擁有份量的禮服可輕易地營造出手頭富裕的人物感。

舞者類型
健康的褐色肌膚以及修長並華麗的身體為其魅力所在的職業。雖然露出度很高，但相反的也需要用裝飾品來補強華麗感。

花魁類型
因為外表華麗，是個偶爾會在奇幻世界中登場的職業。雖然是個性感的職業但露出度並不高。擁有份量的服裝不太會讓角色外觀顯得孱弱為其優點。

主題素描

以關聯語彙為參考對象，蒐集了浮華且亮麗的舞台服裝等等可讓人聯想到舞者的主題。

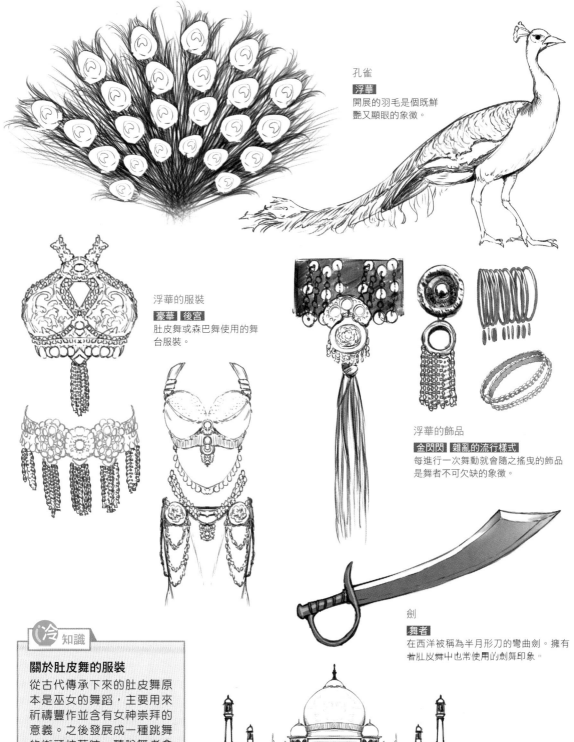

孔雀
浮華
開展的羽毛是個既鮮艷又顯眼的象徵。

浮華的服裝
豪華 **後宮**
肚皮舞或森巴舞使用的舞台服裝。

浮華的飾品
金閃閃 **雜亂的流行樣式**
每進行一次舞動就會隨之搖曳的飾品是舞者不可欠缺的象徵。

劍
舞者
在西洋被稱為半月形刀的彎曲劍。擁有者肚皮舞中也常使用的劍舞印象。

冷知識

關於肚皮舞的服裝

從古代傳承下來的肚皮舞原本是巫女的舞蹈，主要用來祈禱豐作並含有女神崇拜的意義。之後發展成一種跳舞的街頭技藝時，聽說舞者會將自己全部財產的硬幣作為裝飾縫製在自己的服裝身上。

阿拉伯宮殿
阿拉伯後宮 **豪宅**
豪華絢爛的建築物。像是有舞者會在這裡跳舞的印象。

將外觀印象固定下來

■ ■ ■ ■

決定基礎設計後，加入收集到的主題並決定外型。不光只是外觀，同時也一邊思考可表現出角色性格的表情與內心的印象吧！

▶▶ 添加主題並刻劃出外觀

以基礎設計為底，將設計筆記內的主題一一加入角色設計內。

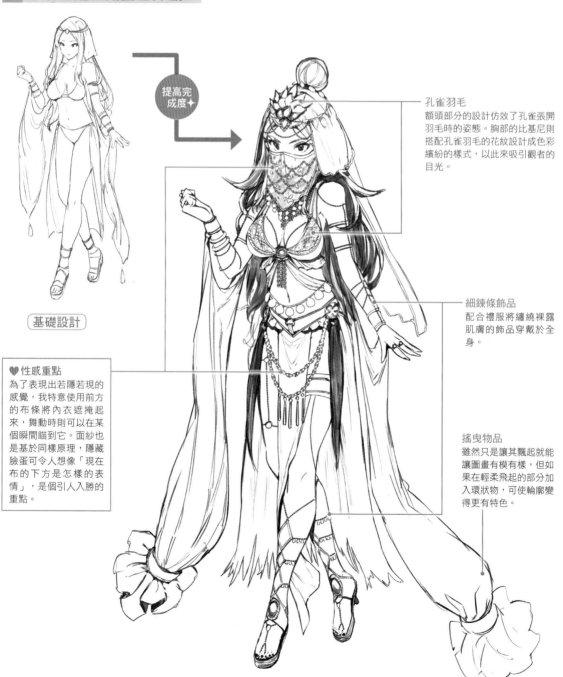

提高完成度✦

基礎設計

孔雀羽毛
額頭部分的設計仿效了孔雀張開羽毛時的姿態。胸部的比基尼則搭配孔雀羽毛的花紋設計成色彩繽紛的樣式，以此來吸引觀者的目光。

細鍊條飾品
配合禮服將纏繞裸露肌膚的飾品穿戴於全身。

❤ **性感重點**
為了表現出若隱若現的感覺，我特意使用前方的布條將內衣遮掩起來，舞動時則可以在某個瞬間瞄到它。面紗也是基於同樣原理，隱藏臉蛋可令人想像「現在布的下方是怎樣的表情」，是個引人入勝的重點。

搖曳物品
雖然只是讓其飄起就能讓圖畫有模有樣，但如果在輕柔飛起的部分加入環狀物，可使輪廓變得更有特色。

>> 思考可以想像出角色個性的表情

先大致決定「強橫」、「喜歡浮華」、「性感」等性格後再接著繪製表情。想像這個表情是角色在哪種場面下會做出來的，可以更增添角色的個性。

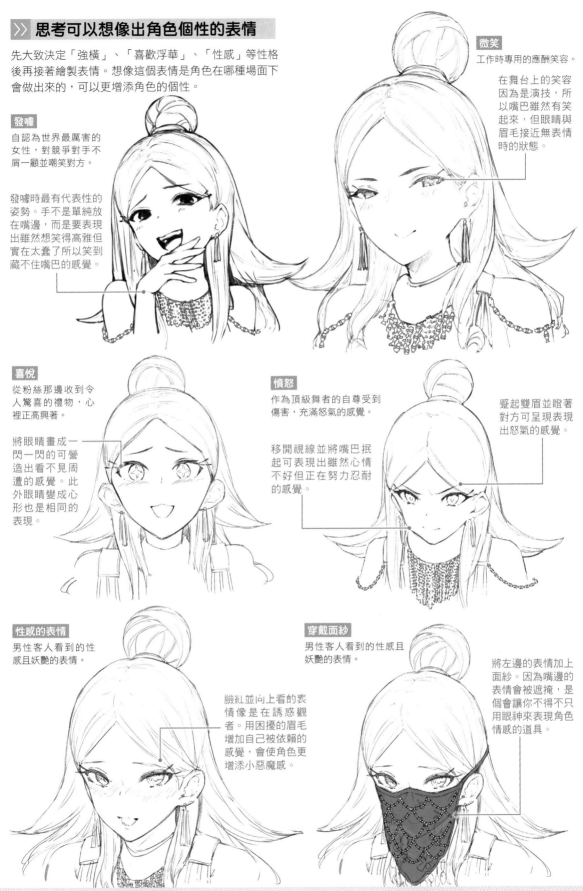

發噱

自認為世界最厲害的女性，對競爭對手不屑一顧並嘲笑對方。

發噱時最有代表性的姿勢。手不是單純放在嘴邊，而是要表現出雖然想笑得高雅但實在太蠢了所以笑到藏不住嘴巴的感覺。

微笑

工作時專用的應酬笑容。

在舞台上的笑容因為是演技，所以嘴巴雖然有笑起來，但眼睛與眉毛接近無表情時的狀態。

喜悅

從粉絲那邊收到令人驚喜的禮物，心裡正高興著。

將眼睛畫成一閃一閃的可營造出看不見周遭的感覺。此外眼睛變成心形也是相同的表現。

憤怒

作為頂級舞者的自尊受到傷害，充滿怒氣的感覺。

蹙起雙眉並瞪著對方可呈現表現出怒氣的感覺。

移開視線並將嘴巴抿起可表現出雖然心情不好但正在努力忍耐的感覺。

性感的表情

男性客人看到的性感且妖艷的表情。

臉紅並向上看的表情像是在誘惑觀者。用困擾的眉毛增加自己被依賴的感覺，會使角色更增添小惡魔感。

穿戴面紗

男性客人看到的性感且妖艷的表情。

將左邊的表情加上面紗。因為嘴邊的表情會被遮掩，是個會讓你不得不只用眼神來表現角色情感的道具。

決定服裝設計

製作服裝的詳細內容。注意並保持角色豪華與美麗的印象,並為其加入可讓跳舞時的動作更有魅力且易於行動的設計。

≫ 前面設計

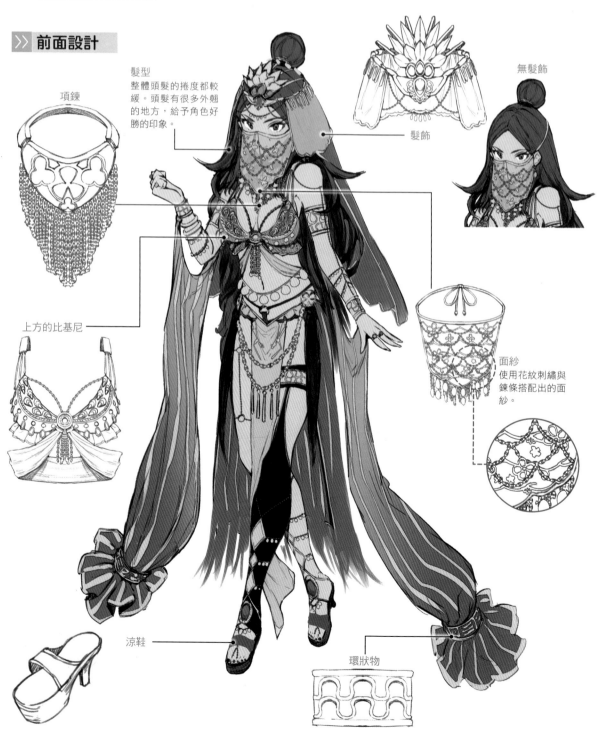

髮型
整體頭髮的捲度都較緩。頭髮有很多外翹的地方,給予角色好勝的印象。

無髮飾

項鍊

髮飾

上方的比基尼

面紗
使用花紋刺繡與鍊條搭配出的面紗。

涼鞋

環狀物

>> 背面設計

從前方觀看時是個露出度很高的服裝，但背面則被頭紗遮掩。在前面與背面的設計製造出反差，這樣可使用觀看角度來控制角色的印象。觀眾的印象會依據觀看位置而改變，因此可以享受到不同的感覺。

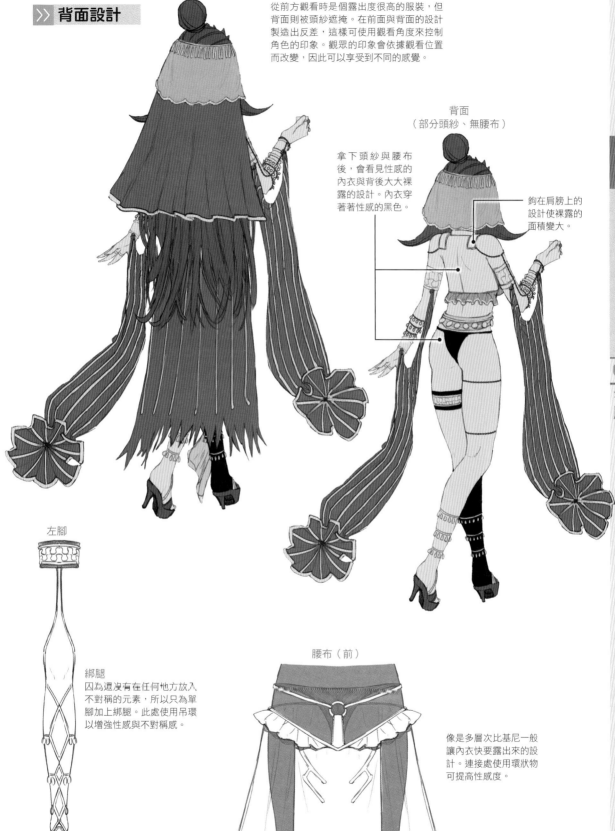

背面
（部分頭紗、無腰布）

拿下頭紗與腰布後，會看見性感的內衣與背後大大裸露的設計。內衣穿著著性感的黑色。

鉤在肩膀上的設計使裸露的面積變大。

左腳

綁腿
因為還沒有在任何地方放入不對稱的元素，所以只為單腳加上綁腿。此處使用吊環以增強性感與不對稱感。

腰布（前）

像是多層次比基尼一般讓內衣快要露出來的設計。連接處使用環狀物可提高性感度。

加深角色設定

挖掘角色設定，想像各式各樣的情境並以此抓住角色的內心。像藝人這種在人前工作的角色，確實地將上工與下班後的個性營造出來，可完成更有魅力的角色。

從情境來加深角色設定

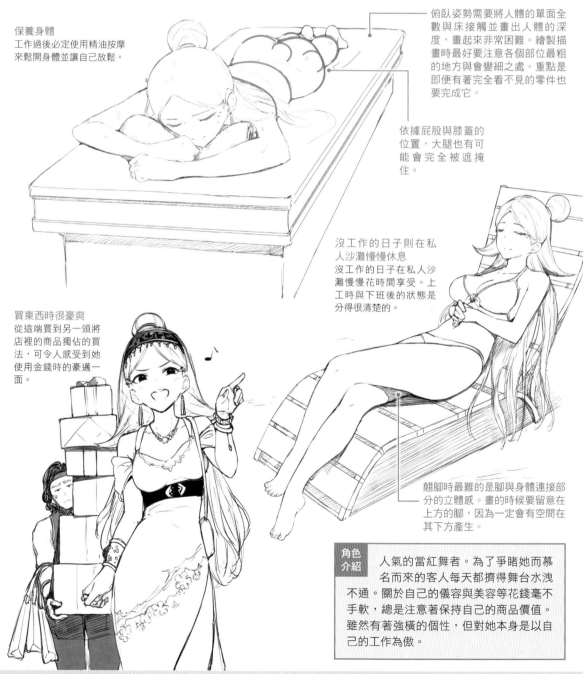

保養身體
工作過後必定使用精油按摩來鬆開身體並讓自己放鬆。

俯臥姿勢需要將人體的單面全數與床接觸並畫出人體的深度，畫起來非常困難。繪製描畫時最好要注意各個部位最粗的地方與會變細之處。重點是即便有著完全看不見的零件也要完成它。

依據屁股與膝蓋的位置，大腿也有可能會完全被遮掩住。

沒工作的日子則在私人沙灘慢慢休息
沒工作的日子在私人沙灘慢慢花時間享受。上工時與下班後的狀態是分得很清楚的。

買東西時很豪爽
從這端買到另一頭將店裡的商品獨佔的買法，可令人感受到她使用金錢時的豪邁一面。

翹腳時最難的是腳與身體連接部分的立體感。畫的時候要留意在上方的腳，因為一定會有空間在其下方產生。

角色介紹 人氣的當紅舞者。為了爭睹她而慕名而來的客人每天都擠得舞台水洩不通。關於自己的儀容與美容等花錢毫不手軟，總是注意著保持自己的商品價值。雖然有著強橫的個性，但對她本身是以自己的工作為傲。

思考能讓角色更顯眼的構圖

在各式各樣的構圖當中思考出符合印象的構圖內容。我在此處想出了適合舞者，並將動作看起來會變巨大的姿勢畫入構圖中。

>> 畫出各種構圖樣式

決定

擺出勝利姿勢的場面
這是張氣勢集中在上半身的草稿。加強透視可賦予躍動感。

在大廳中心跳舞時
因為想令觀者看到屁股，所以設計成屁股在畫面中心的配置。我在這邊把布條加大使用以提升動感。

幕間的休息場面
讓觀者清楚看到天空並營造出無力感的構圖。雖然是個動作較小的休息場面，使用仰望構圖可為其添增動感。

使用布繩跳舞的場面
因為我想試著放入中國雜技團常用來跳舞的布繩因而誕生的草稿。我在此處使用未曾有的雜技姿勢，賦予角色大膽的印象。

塗上底色

在線稿上塗上底色。一邊注意從正上方照下的聚光燈,一邊在底色階段事先塗上輕薄的陰影吧!

場景的說明 舞者於數階層觀眾席包圍的舞台中心沐浴著光線並優雅地跳舞的場面。

這張圖的重點 說到華麗,不少人都會有強烈的「全部都金閃閃」印象,所以我想在此處解說使用金色較多的角色與背景時如何盡量營造出華麗的空間。

線稿

》》塗上底色

先塗上底色並決定大致上的整體色調。注意從上方照下的聚光燈,想像光源會照射在身體上方並以之事先塗上輕薄的陰影。

在身體上方加入光亮。雖然光源為聚光燈,但因為構圖上是從後方照射而來所以是逆光。

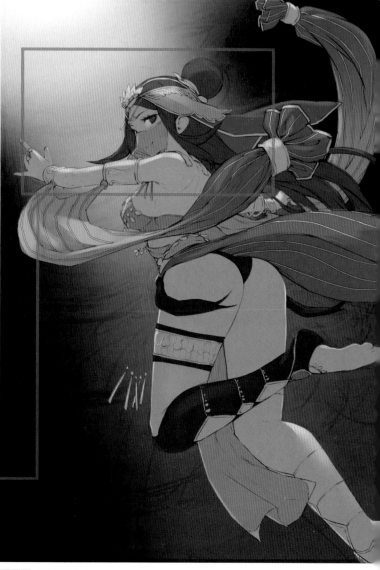

　　　　光照射到之處

刻劃出陰影

■ ■ ■ ■ ■

在圖中畫入角色肌膚的陰影以及舞台燈光的光亮。我在此加入了圓滑且細緻的肌膚陰影。因為
舞台燈光距離很遠，所以只加入了輕柔的光亮。

≫ 舞台上的角色陰影

因為想讓觀者看到繃緊的身體，我在這
邊特意使用讓腋下周圍的肌膚會稍微浮
出肌肉與肋骨的感覺來加入陰影。

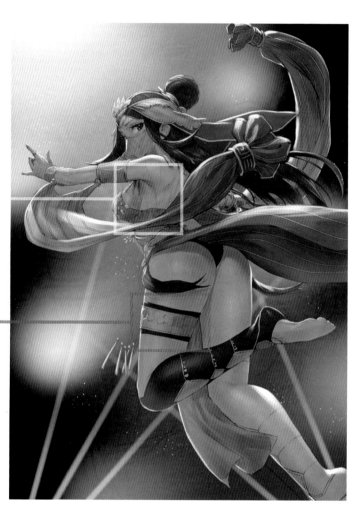

這個階段我只會為金色飾品塗上最底限
的陰影。雖然會想說連高光也一起加入
好了，但在最後再邊確認平衡邊畫入細
節的話，可讓完稿時更有整體感。

≫ 加入燈光的顏色

將舞台燈光的顏
色加入肌膚中。
把接近光源的部
分稍稍地加入燈
光的顏色。

增添細節

以裝飾品為中心加入細節。尤其是在臉蛋附近等容易觀者吸引視線的地方確實地畫入細節,可增加完稿時的品質。

補足細微的裝飾品

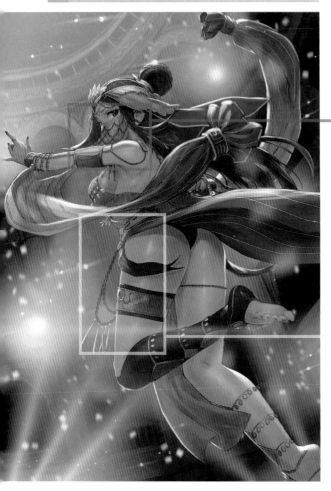

在畫角色時同時描繪細微的裝飾品的話容易搞錯透視與細節。就算想要重新描繪,因為每次都會動到角色本體,所以會變得十分麻煩。因此我比較常在角色已經大致完成時再加入。

在容易吸引視線的臉蛋附近添加細節,以免給予觀者過於廉價的感覺。

大腿上的飾品

因為飾品浮在半空中,所以加上了鍊條。小飾品很容易被遺忘,所以需要要多加留意。

背景的細節

本次的背景因為有燈光效果,所以有點失焦的感覺。但盡量先在接近臉蛋周圍的背景上畫入細節吧!

無細節　　　　　　有細節

畫入金色飾品的細節

將全身的金色飾品都畫入細節會讓高光四散於各處,給予觀者亂七八糟的印象。為了集中描繪自己想表現得顯眼的地方,我會將裝飾品也排上順位。

完稿

完稿時確認整體平衡後進行最後修正。在此步驟內我為了增加臨場感,加入了觀眾席的樣貌與飛散的汗水。因為加入的細節太多有可能導致主題變得不明確,需要多加注意。

>> 讓人更能了解情境內容

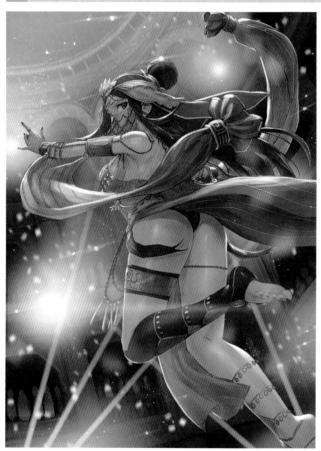

最後確認整體平衡,並對背景進行了調整。
⚫ 看不太到觀眾
⚫ 看不太到飛散的汗水
我注意到以上兩點並進行了調整。

⬇

⚫ 於觀眾席中加入人影,表現出表演中的感覺
⚫ 將汗水畫得較明顯以營造躍動感

為了增強插圖整體的華麗感,在背景的金色中加入太多的高光會太過強調該處,並使其變成一張難以理解的畫作。作為替代方案,加入漫天飛舞的紙片特效或是光暈效果可填補角色與背景間的空間,並營造出閃亮亮的感覺。

在背景中加入高光時

只看背景的話會感受到華麗及良好的氣氛,但這樣會導致觀者很難將視線移動至角色的臉上,作為一張角色插畫的話可説是本末倒置。

>> 表現汗水

使用身體流出的汗水來強調身體的立體感,並用飛沫來表現出躍動感。

POINT

使用圖層讓相對位置更加易懂

如右圖所示,在角色的前後配置了特效與物件,可讓你更了解角色與周圍的相對位置。這樣的話除了可增加角色的真實感,並可使其看起來栩栩如生。

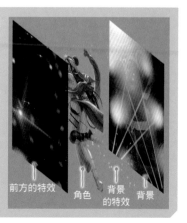

前方的特效　角色　背景的特效　背景

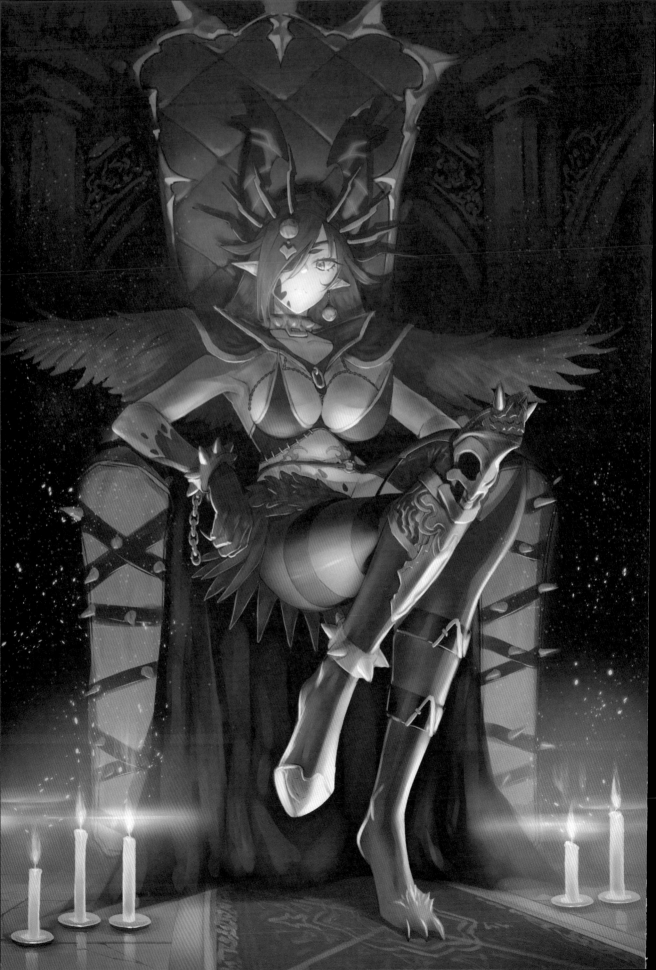

黑暗

說到黑暗，常會令人想到像是壞人、敵方角色或是頭目等陰暗且邪惡的印象。如果是女性角色，我覺得很多人應該會想到妖豔的性感角色，所以本次我打算製作擁有最終頭目風格的性感角色。

>> 製作重點

- 相對於勇者的角色設計
- 加入刺刺的設計，讓其擁有好戰的印象
- 把背景沉入黑暗當中，可表現出緊張的氣氛與角色存在感
- 思考如何在黑暗中表現出自己想強調的地方並決定光源

● 線稿

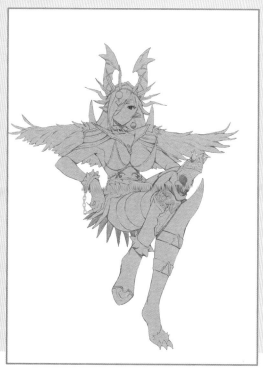

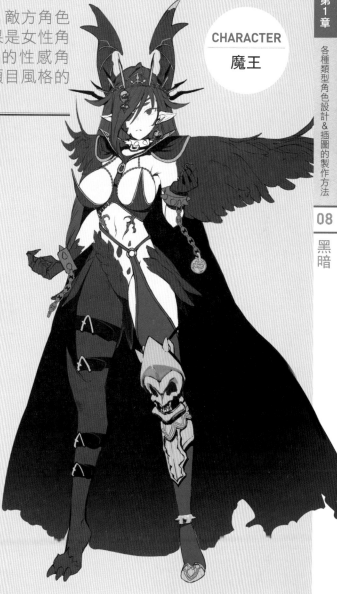

CHARACTER

魔王

角色配色

相對於英雄的白色與藍色，使用了黑色與紅色這樣的配色，並加入金色使其成為能表現出崇高地位的配色。

CHARACTER MAKING 01

製作角色設計筆記

■ ■ ■ ■

首先先以擁有「黑暗」印象的語彙為基礎來思考角色的職業或主題吧！從多數的關鍵字或主題中挑選出擁有惡魔或死亡等暗屬性印象的概念後，繼續往下製作角色。

關聯詞彙

印象　暗／毒／血／死／骨／骷髏／荒廢／腐敗／惡魔／黑魔術／受憎惡者／束縛／拘束……等等
個性　拒絕／憎恨／嗜虐／自暴自棄／復仇心／歧視／迷信／施虐傾向……等等
職業　咒術師／死靈術士／魔王／處刑人／魔人／黑暗騎士／吸血鬼……等等
道具　爪／魔法／黑魔法／魔法書／杖／鎖鏈……等等

》 思考角色外觀的基礎

以角色的工作（職業）為基底來決定基礎的角色設計。

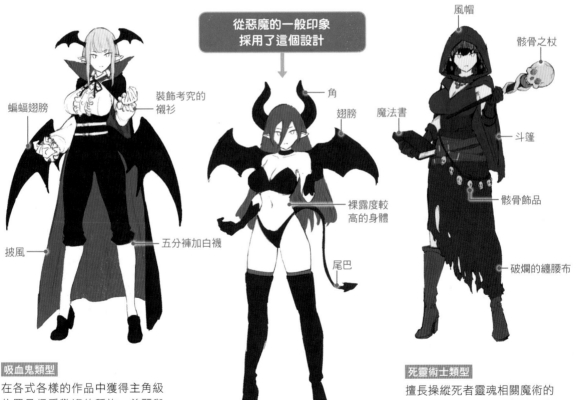

從惡魔的一般印象採用了這個設計

蝙蝠翅膀　裝飾考究的襯衫　披風　五分褲加白襪

角　翅膀　裸露度較高的身體　尾巴

風帽　骷髏之杖　魔法書　斗篷　骸骨飾品　破爛的纏腰布

吸血鬼類型
在各式各樣的作品中獲得主角級位置且很受歡迎的種族。美麗與不祥感的反差為其魅力所在。另外，吸血鬼只會有美男及美女也是這個種族受歡迎的要素之一。

惡魔類型
作為邪惡的代名詞存在於世上，並擁有豐富種類的種族。本次是將魅魔這種比較接近人類的種族作為基底。惡魔所需的零件很少，所以改編時的自由度很高。

死靈術士類型
擅長操縱死者靈魂相關魔術的職業。率領骸骨軍團等等，作為一個角色在外觀上非常有魅力，並常作為敵方組織的幹部登場。骸骨主題的道具可以說是基本中的基本。

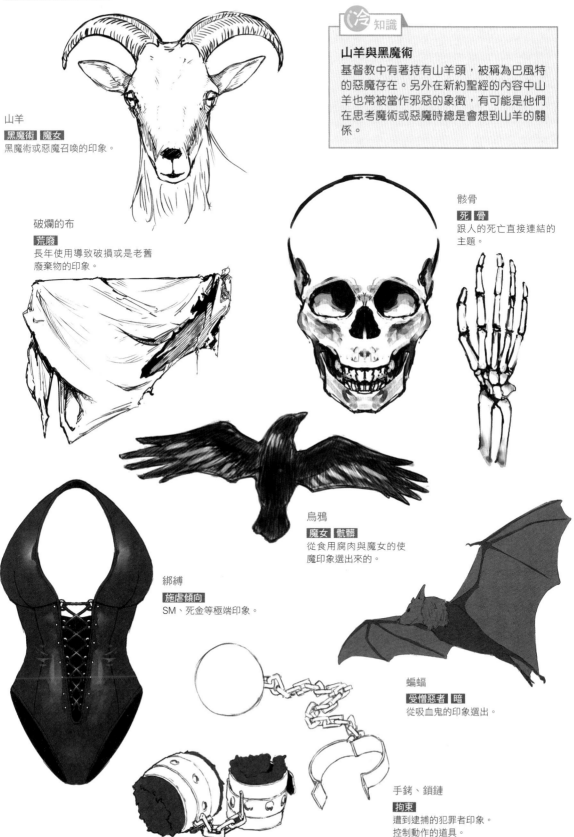

主題素描

參考關聯語彙，蒐集了可感到頹廢與死亡的主題。

山羊
黑魔術 魔女
黑魔術或惡魔召喚的印象。

> **冷知識**
>
> **山羊與黑魔術**
> 基督教中有著持有山羊頭，被稱為巴風特的惡魔存在。另外在新約聖經的內容中山羊也常被當作邪惡的象徵，有可能是他們在思考魔術或惡魔時總是會想到山羊的關係。

破爛的布
荒廢
長年使用導致破損或是老舊廢棄物的印象。

骷骨
死 骨
跟人的死亡直接連結的主題。

烏鴉
魔女 骯髒
從食用腐肉與魔女的使魔印象選出來的。

綁縛
施虐傾向
SM、死金等極端印象。

蝙蝠
受憎惡者 暗
從吸血鬼的印象選出。

手銬、鎖鏈
拘束
遭到逮捕的犯罪者印象。
控制動作的道具。

119

將外觀印象固定下來

決定基礎設計後，加入收集到的主題與現代的衣服設計並決定外型。不光只是外觀，同時也一邊思考可表現出角色性格的表情與內心的印象吧！

添加主題並刻劃出外觀

以基礎設計為底，將設計筆記內的主題一一加入角色設計內。

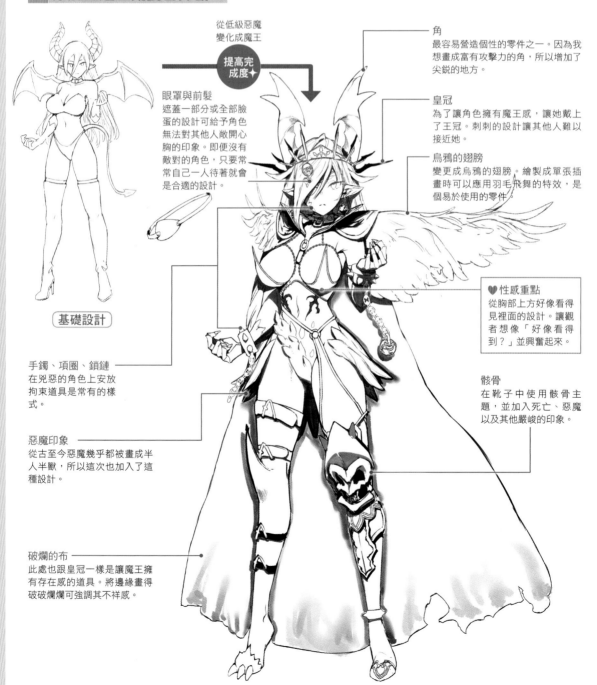

基礎設計

從低級惡魔變化成魔王

提高完成度✦

眼罩與前髮
遮蓋一部分或全部臉蛋的設計可給予角色無法對其他人敞開心胸的印象。即便沒有敵對的角色，只要常常自己一人待著就會是合適的設計。

手鐲、項圈、鎖鏈
在兇惡的角色上安放拘束道具是常有的樣式。

惡魔印象
從古至今惡魔幾乎都被畫成半人半獸，所以這次也加入了這種設計。

破爛的布
此處也跟皇冠一樣是讓魔王擁有存在感的道具。將邊緣畫得破破爛爛可強調其不祥感。

角
最容易營造個性的零件之一。因為我想畫成富有攻擊力的角，所以增加了尖銳的地方。

皇冠
為了讓角色擁有魔王感，讓她戴上了王冠。刺刺的設計讓其他人難以接近她。

烏鴉的翅膀
變更成烏鴉的翅膀。繪製成單張插畫時可以應用羽毛飛舞的特效，是個易於使用的零件。

♥**性感重點**
從胸部上方好像看得見裡面的設計。讓觀者想像「好像看得到？」並興奮起來。

骸骨
在靴子中使用骸骨主題，並加入死亡、惡魔以及其他嚴峻的印象。

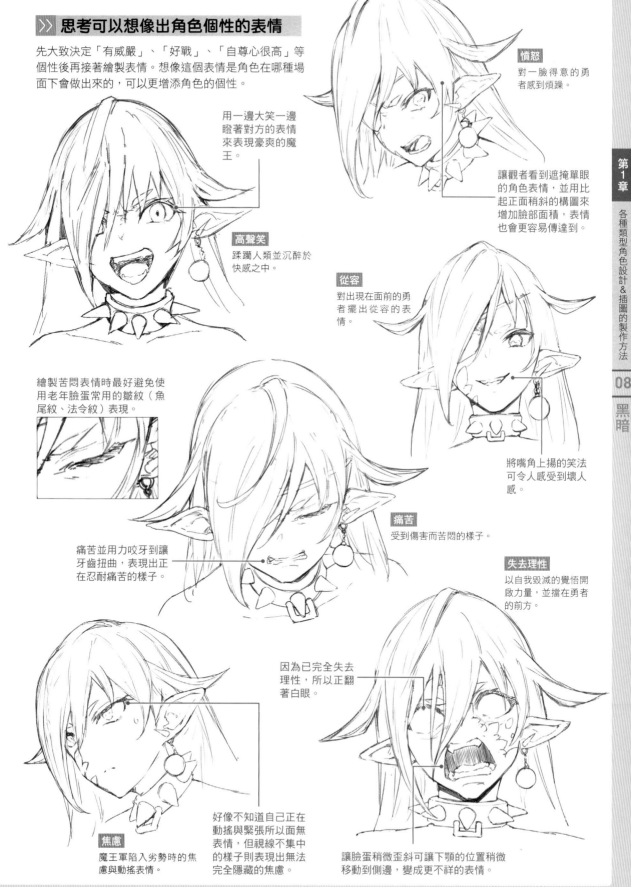

≫ 思考可以想像出角色個性的表情

先大致決定「有威嚴」、「好戰」、「自尊心很高」等個性後再接著繪製表情。想像這個表情是角色在哪種場面下會做出來的，可以更增添角色的個性。

用一邊大笑一邊瞪著對方的表情來表現豪爽的魔王。

憤怒
對一臉得意的勇者感到煩躁。

讓觀者看到遮掩單眼的角色表情，並用比起正面稍斜的構圖來增加臉部面積，表情也會更容易傳達到。

高聲笑
蹂躪人類並沉醉於快感之中。

從容
對出現在面前的勇者擺出從容的表情。

繪製苦悶表情時最好避免使用老年臉蛋常用的皺紋（魚尾紋、法令紋）表現。

將嘴角上揚的笑法可令人感受到壞人感。

痛苦並用力咬牙到讓牙齒扭曲，表現出正在忍耐痛苦的樣子。

痛苦
受到傷害而苦悶的樣子。

失去理性
以自我毀滅的覺悟開啟力量，並擋在勇者的前方。

因為已完全失去理性，所以正翻著白眼。

好像不知道自己正在動搖與緊張所以面無表情，但視線不集中的樣子則表現出無法完全隱藏的焦慮。

焦慮
魔王軍陷入劣勢時的焦慮與動搖表情。

讓臉蛋稍微歪斜可讓下顎的位置稍微移動到側邊，變成更不祥的表情。

決定服裝設計

■ ■ ■ ■

製作服裝的詳細內容。放入較多的魔王感裝飾的同時，也需注意讓整體外觀變得刺刺的，並將外觀的設計固定下來。

>> 前面設計

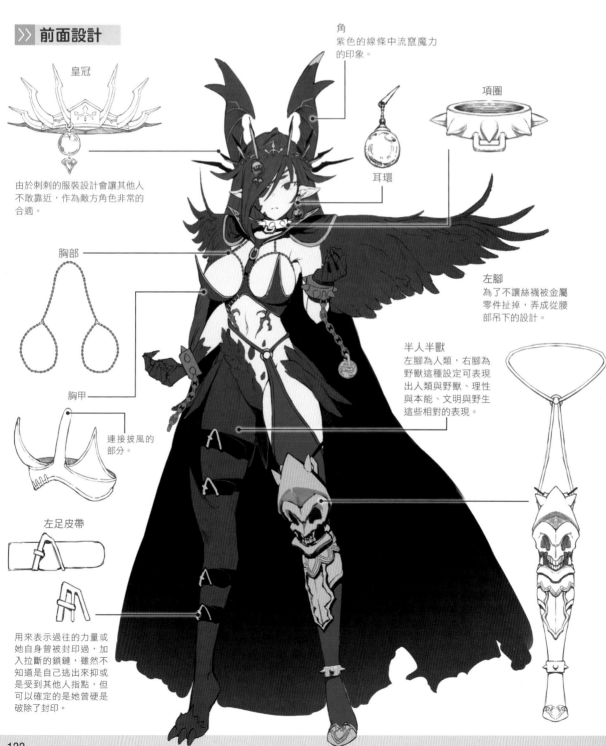

皇冠

由於刺刺的服裝設計會讓其他人不敢靠近，作為敵方角色非常的合適。

角
紫色的線條中流竄魔力的印象。

項圈

耳環

胸部

胸甲
連接披風的部分。

左足皮帶

用來表示過往的力量或她自身曾被封印過，加入拉斷的鎖鏈，雖然不知道是自己逃出來抑或是受到其他人指點，但可以確定的是她曾硬是破除了封印。

左腳
為了不讓絲襪被金屬零件扯掉，弄成從腰部吊下的設計。

半人半獸
左腳為人類，右腳為野獸這種設定可表現出人類與野獸、理性與本能、文明與野生這些相對的表現。

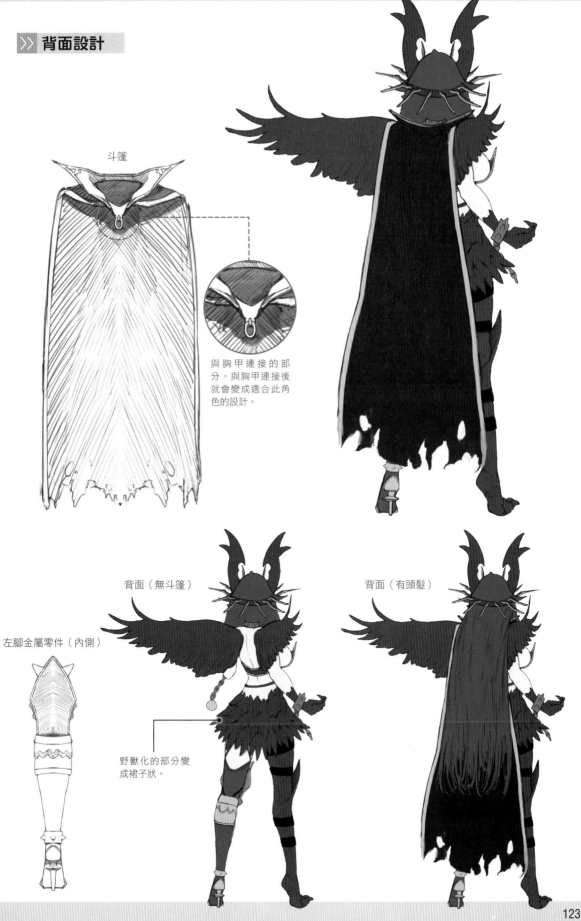

>> 背面設計

斗篷

與胸甲連接的部分。與胸甲連接後就會變成適合此角色的設計。

左腳金屬零件（內側）

野獸化的部分變成裙子狀。

背面（無斗篷）

背面（有頭髮）

加深角色設定

■ ■ ■ ■

挖掘角色設定，想像各式各樣的情境並以此抓住角色的內心。依據過去、戰鬥時與戰鬥後的狀況來賦予角色不同的個性，可以完成更有魅力的角色。

≫ 從情境來加深角色設定

角色
介紹 等待著勇者到來的魔王。很久以前曾被封印並讓和平持續了很長一段時間，但因封印被解開而復活。擁有超凡的統率力與強力的魔力，是個最終頭目一般的存在。

正在害羞的魔王
在與勇者的戰鬥敗下陣來，個性稍微變柔和的魔王。用這種反差來表現出角色意外的一面。

被封印時的魔王
經過長年的封印後連監視魔王的人們之存在都從歷史中消失的時候。不再被餵食後只靠著體內的魔力維生，所以身體又瘦又衰弱。用過往的情境來深入思考角色。

暴走後力量被解放
解放力量後獸化程度提升，大部分的身體都被黑色的毛髮覆蓋，肌肉也呈現隆起的狀態。我想像這就是最終頭目的第二型態。

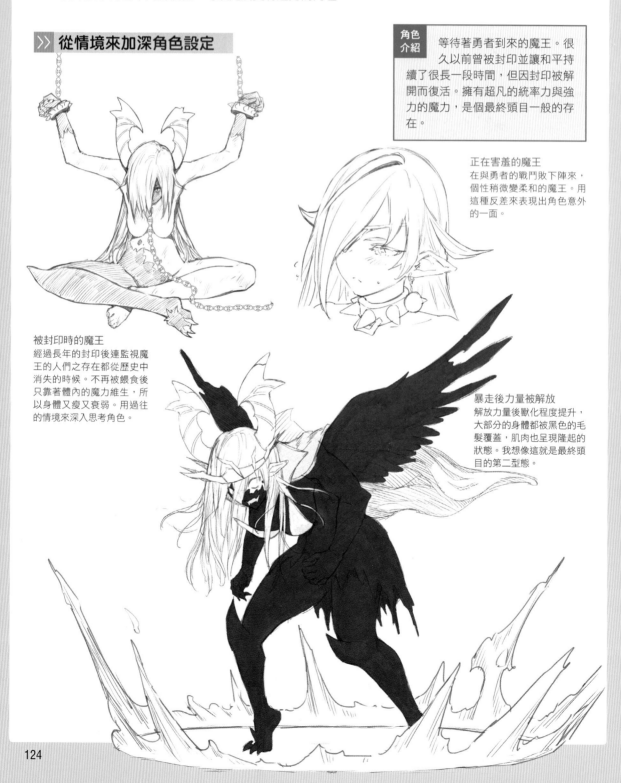

思考能讓角色更顯眼的構圖

在各式各樣的構圖當中思考出符合印象的構圖內容。在這邊我想出了魔王泰若自然地擺出架式的構圖,以及戰鬥中的帥氣構圖。

》 畫出各種構圖樣式

決定

在祭壇上實行將活祭品靈魂吸出儀式的場面
將世界觀全數畫出的方案。加入主要角色以外的人物以營造出故事性。

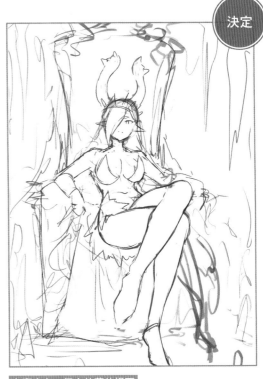

在寶座上一個人待著的場面
因為我想要表現出靜謐的黑暗,所以將姿勢畫得較安穩。把角色放在正中間令人感受到堂堂正正的感覺。

與勇者戰鬥的場面
使用逆三角構圖來製造動態,並畫成追求帥氣度的姿勢。

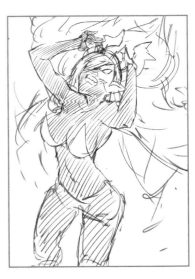

因為暴走而變成狂暴模式時的場面
預想完稿時會加入的特效,畫成了可以看見地面的由上往下看視角。

塗上底色

■ ■ ■ ■

於線稿上塗上底色。首先只先注意從下方照射的光源來塗上底色。因為背景顏色非常接近黑色，所以我幾乎只有在上方覆蓋上顏色。

場景的說明 角色鎮座於只有蠟燭光的昏暗房間中的寶座上。聽取了關於勇者動向的報告，並對逼迫自己的存在抱持著焦慮與期待感。

這張圖的重點 表現出魔王安穩的坐姿是這張圖的概念。在這張圖中我想解說的重點是如何令人感受到更強烈的黑暗。肩膀附近的設計為一開始的方案，最後我會進行修正。

線稿

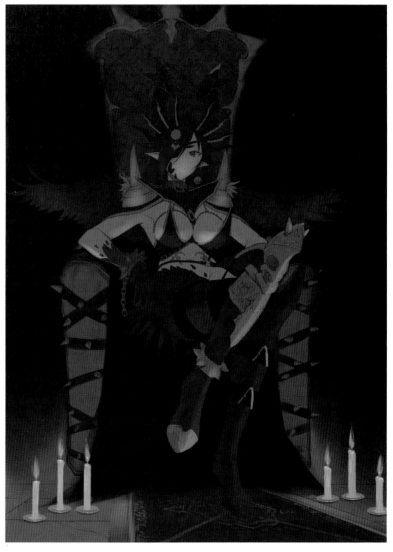

>> 塗上底色

首先先塗上底色，並決定整體畫面的大致上的色調。本次因為從下方照射上來的蠟燭光為光源，所以我把整體的色調畫暗。另外，塗上底色時不要想著忠實重現蠟燭光，像臉蛋等等想強調的部分需要盡量讓人看得見。

刻劃出陰影

清楚地描繪飄浮在黑暗中的蠟燭微光,可讓黑暗的暗度更加明顯。因為在腳邊左右有兩個光源,雖然你可能會覺得麻煩,但還是一個個仔細地將細節畫上吧!

背景的陰影

背景的柱子我是參考歌德系教會畫出來的。因為最後大部分都會看不到,所以比起細節我比較重視大致上的氛圍。陰暗背景的話就將光照射到的部分;明亮背景就將陰影的部分畫得較突出,可大幅減少在描畫上花費的時間。

光源

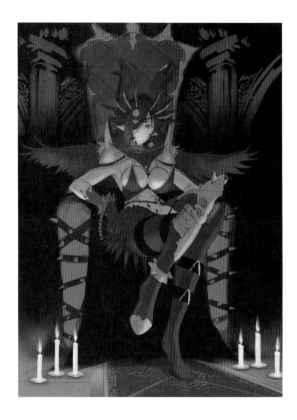

第1章

各種類型角色設計&插圖的製作方法

08

黑暗

蠟燭光源

物體兩側被光源包夾時,先處理單邊的光源後再處理另一側的陰影部分吧!

首先將單邊的光源加入。　　　　之後放入另一側的光源。

大致上畫上陰影之後,使用將光芒照向角色的感覺把顏色反映到畫面上,並為陰影加入細節。

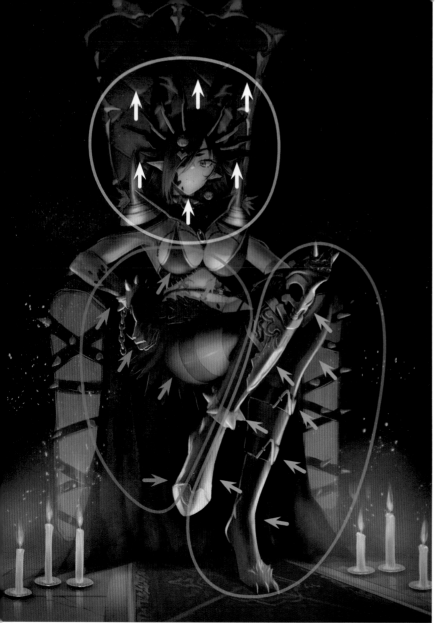

這張圖在光的方向上大致上是由三種模式構築出來的。藍色框框中的部分照射到左下方蠟燭的光，綠色框框中的部分則照射到右下的蠟燭的光。黃色框框內大多為往上照射的光線，這是因為我認為左右兩側的光源已融合在一起，並以此畫出了這樣陰影。作為理由，臉蛋周圍的陰影太過複雜的話會損害到美麗與可愛感，所以我用這種方法簡化了陰影。

左右的光源會造成複雜的陰影，所以將其改為同方向的光源讓陰影變為單一。

>> 金屬的陰影

沒被拋光且沒有光澤質感的金屬與拋光後的金屬，其表現手法會相異。本次因為是沒有光澤質感的金屬，不需要加入強力高光，而是需要有意識地畫上柔軟的高光。

沒有被拋光的金屬

拋光過的金屬

不加入線狀的高光

雖然陰影部分對比較高，但要畫得更柔和

不同素材上的陰影變化

一般的陰影

沒有拋光過的金屬陰影

充滿光澤的金屬陰影

完稿

■ ■ ■ ■

確認整體平衡，並畫入細節。為了讓觀者能更強烈地感受到黑暗，所以我盡量加大了黑暗與明亮部分的差距。

調整

最後確認整體平衡，並畫入細節。
● 肩膀的設計跟黑暗的表現不搭
● 臉部太暗
● 翅膀部分快融入背景中了
我注意到以上三點並進行了調整。

↓

● 將肩膀改變成清爽的設計以強調黑暗部分
● 將臉部稍微調亮
● 也在翅膀打上光源讓觀者能看見

呈現黑暗

身處寬廣的空間內時，從牆壁與天花板反射回來的光較少，所以陰影部分的輪廓會被塗上黑色而融入黑暗之中，導致其界線變得模糊。而這樣可以營造出黑暗不斷延伸的深淵感。另外，因為肩膀部份的設計太過顯眼，所以我在調整時把它拿掉了。

用在太多地方會令人無法理解整體的外形，所以只針對最暗的地方使用來為圖畫添增抑揚頓挫。

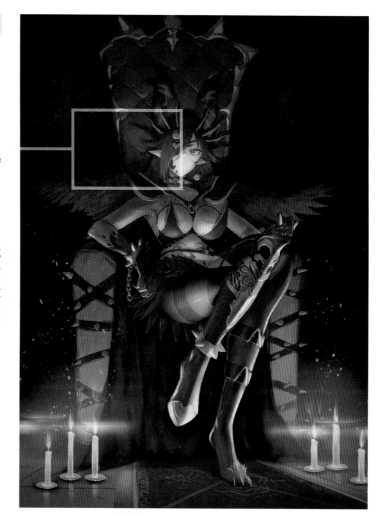

臉蛋周圍

臉部因為跟蠟燭有一段距離所以我在上色時畫得較暗，但因為這是張角色插畫，所以我為了讓觀者注意臉蛋而把照射的光量調高。

翅膀

因為翅膀部分過於融入背景中，所以我讓它浮現出來使角色的輪廓變得更好理解。

COLUMN

用不同的眼睛畫法畫出個性

以本書中製作的 8 個角色為參考範例，解說不同眼睛畫法的重點。
因為眼角會決定角色的第一印象，所以你需要注意並確保能傳達設計時的用意。

英雄

可感受到強韌意志的眼睛。不是下垂眼也並非上吊眼，是個中規中矩的輪廓。向上的睫毛可營造出積極的印象。

充滿力量

可感受到勇猛感的眼睛。雖然是上吊眼，但是將睫毛畫得較厚重可以使整體輪廓帶有圓潤感。這樣可以表現出雖然對他人很嚴屬但很重感情的印象。

可愛

圓滾滾的稚氣眼睛。將眼尾往下以製造軟弱印象。瞳孔上方部分也確實畫出使其成為圓眼。

優雅

溫柔且老成的眼睛。讓眼瞼大大地重疊在瞳孔上以營造出虛幻的印象。為了增加眼睛的細度使用下眼瞼來強調輪廓。

冷酷

看透對方的銳利眼睛。瞳孔偏上的眼神使凝視更有感覺。將眼睛畫得扁平以表現出沉著的感覺。

流行

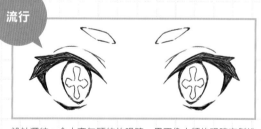

設計獨特，令人毫無頭緒的眼睛。用不像人類的眼睛來製造奇幻與流行的印象。

華麗

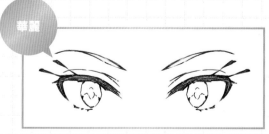

強橫並濃豔的妝容。銳利地彎曲的眉毛與浮華的睫毛搭配出完美的妝容。

黑暗

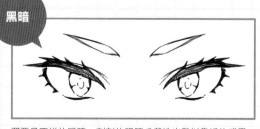

邪惡且不祥的眼睛。刺刺的眼睫毛營造出難以靠近的感覺。另外，較粗的眉毛也表現出角色的意志強度。

第 2 章

從實踐
學習技巧

實際在工作時是用怎樣的流程來完成角色設
計或是單張插畫呢？「輕小說的角色設計&封
面插圖」、「社群遊戲的角色設計」以及
「封面插圖製作流程」等等，從作者 pyz 親
身經歷過的工作內容來一步步進行學習吧！

專家的現場 🎙️

輕小說的角色設計＆封面插圖

接收到角色設計的工作委託時要注意哪些地方才好呢？在這邊我會介紹我實際上曾做過的輕小說『Tokagetoissho』（author：Iwadate Noraneko © Futabasha）的角色設計與封面插圖的內容。

▌角色設計

「Tokagetoissho」是在「成為小說家吧」中連載的高人氣異世界傳送類型故事中的黑暗系奇幻故事。接到委託之後，我收到書籍的內容以及岩舘野良貓老師對於角色的印象。而我從這些東西中加入自己的解釋並製作出各個角色。在此處我會依序介紹主角間繁與女主角汎妲兒的角色設計內容。

短髮的鮑伯頭
瀏海沒有剪齊可表現出比起外表更重視機動性與易於活動的感覺。即便如此，加入三股辮也能表現出女性般的可愛感。

護胸
為了強調胸部很大，特意選擇讓她穿戴尺寸不合的護胸。把肩帶畫的比平常更長，以表現出被胸部拉扯的感覺。

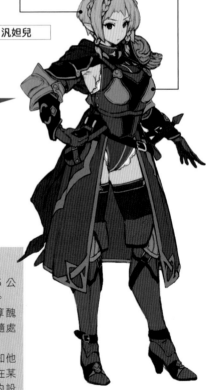

汎妲兒

【初期設定】

- 戰爭・武術迷精靈。■巨乳。
- 平時與上戰場之後的她，在言行與氛圍上都有著不小的差異。
- 身高 160 公分、體重 55 公斤。■頭髮與眼睛的顏色都是灰色。
- 因為戴上頭盔後會很悶，所以平時就有把頭髮剪短的習慣。

間繁

毫無精神的眼睛
用毫無精神的眼睛來營造出不知道在想什麼的可疑氣息。

【初期設定】

- 因為是日本人，黑髮黑眼。
- 年齡在 20 歲前半，身高 175 公分前後，體重則是 70 公斤左右。
- 外貌看起來不是美男子也不算醜男，「沒有特別的特徵，是個隨處可見的青年」的感覺。
- 在作品中是個最無法從外表得知他在想什麼的角色，所以希望能在某處加上能讓角色看起來可疑的設計。

鬍鬚與破爛的衣服
因為有個章節是敘述他傳送到異世界後已經過了一段時間，所以設計成很久沒修剪頭髮與鬍子這種稍微有點骯髒的外觀。

思考整體的平衡
如果作品中有很多角色登場的話，我在設計時會特意先決定印象色並使角色擁有不同的外貌，以免與其他角色重疊。

翼蜥　　愛爾西姆　　琳紮　　塔瑪露　　狗頭人

第 1 集封面插圖

把責任編輯送來的封面插圖印象作為基礎來繪製草稿。我依照著委託內容提出了 2 種方案。

●2 個草稿方案

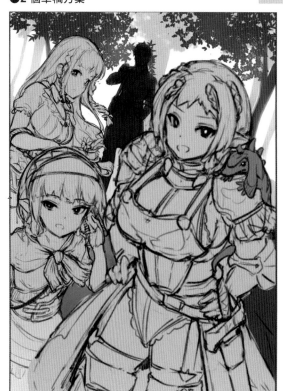

A 方案
雖然有將角色的大小加上順序，但也盡量讓觀者可以明顯看見全部角色的臉蛋。

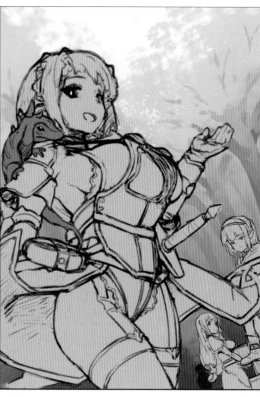

B 方案
將汎妲兒畫得最大並放在主要的位置上，其他角色則逐漸縮小的方案。

POINT

思考標題與書腰的位置
　　輕小說的狀況下，最好無意中思考一下放置標題的位置。我自己是注意不要讓臉蛋被標題蓋到，或是反過來將想要遮掩的東西擺在有可能被置入標題的位置，用這樣的方式來決定構圖。

下側因為會置入書腰，所以我會盡量不將臉蛋或重要的元素放在這邊。

▌修正草稿

以責任編輯的指示為底進行修正。因為主角過遠所以調整了位置,並且也修改了作為蜥蜴的翼蜥的位置。

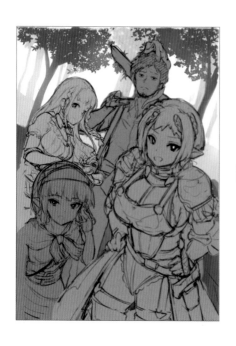

▌黑白的插畫

本文中的黑白插畫會放入與故事內容相關的插圖。雖然是照著指示的場面繪製內容,為了不讓插圖與前後關係等細微故事流向發生衝突,所以我除了指定的場面以外還會將小説全部內容都確實地閱讀過後才進行作畫。

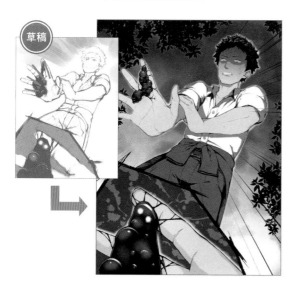

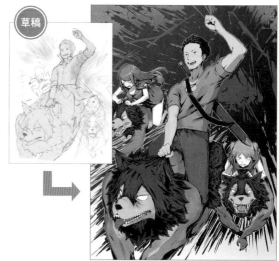

■ 第 2 集封面插圖

看著自由自在的翼蜥的哈奴與琳棻。因為需要同時能看見翼蜥與背後的建築物，所以畫成了仰視的構圖。

■ 第 3 集封面插圖

 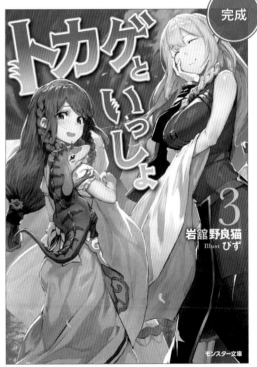

我一直都很想畫即便在前線基地也能顯露著笑容工作的堅毅琳棻。我想像著清澈的藍天與吹拂而過的風，這種讓人無法想像是在戰場上的清爽情境並畫出了這張圖。

『Tokagetoissho』(author：Iwadate Noraneko © Futabasha)
在找尋工作的途中被傳送到異世界的間繁，以及從他偶然撿到的蛋中出生的「巴吉爾」一起為了討伐怪獸與經營領地四處奔走……
大受歡迎的暗黑奇幻故事第 1 集～第 3 集好評熱賣中！

第 2 章　從實踐學習技巧

輕小說的角色設計＆封面插圖

專家的現場 🎤 社群遊戲的角色設計

接收到社群遊戲角色設計的工作委託時要注意哪些地方才好呢？在這邊我會以實際為了網頁遊戲製作的角色為例，解說該如何思考事前已知道角色會進化時的角色設計。

思考角色的進化

我在這個工作被委託繪製「一般」、「進化1」、「進化2」這種除了一般插圖外還會有2階段進化的角色。因為角色外觀會隨著進化漸漸變得華麗，所以我在設計與繪製時注意的是一開始不要加入太多裝飾。

委託內容

■ 依照「一般」、「進化1」、「進化2」的順序，請讓角色外觀漸漸變得華麗且性感
■ 角色外貌的變更（服裝、髮型、髮色等等）為 NG 等等

● 一般

一般角色是最基礎的設計。因為在規格上進化後外觀會變得華麗與性感，所以不小心就會將作為基礎的角色畫得太過簡單。為了傳達角色的魅力，我將花紋與裝飾品確實的畫上並注意別讓其太過單調。

草稿

於數也數不清的戰場上馳騁過的老練勇士。冷酷且個性上很少會將情感表現在臉上。因為我想將其畫成適合優雅地舞動劍柄的設計，所以加入了很多細緻的裝飾與舞者風格的設計。

SOURUSENKI

現在正於 FANZA 平台上好評營運中！請使用 SOURUSENKI 進行搜尋。
※未滿 18 歲的讀者無法使用此服務。

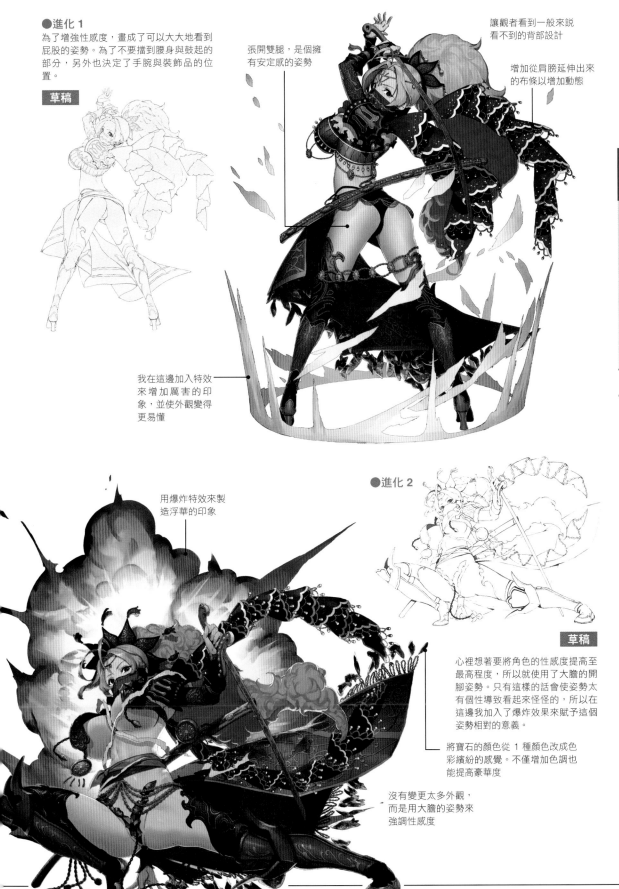

● **進化 1**

為了增強性感度，畫成了可以大大地看到屁股的姿勢。為了不要擋到腰身與鼓起的部分，另外也決定了手腕與裝飾品的位置。

草稿

張開雙腿，是個擁有安定感的姿勢

讓觀者看到一般來說看不到的背部設計

增加從肩膀延伸出來的布條以增加動態

我在這邊加入特效來增加屬害的印象，並使外觀變得更易懂

社群遊戲的角色設計

用爆炸特效來製造浮華的印象

● **進化 2**

草稿

心裡想著要將角色的性感度提高至最高程度，所以就使用了大膽的開腳姿勢。只有這樣的話會使姿勢太有個性導致看起來怪怪的，所以在這邊我加入了爆炸效果來賦予這個姿勢相對的意義。

將寶石的顏色從 1 種顏色改成色彩繽紛的感覺。不僅增加色調也能提高豪華度

沒有變更太多外觀，而是用大膽的姿勢來強調性感度

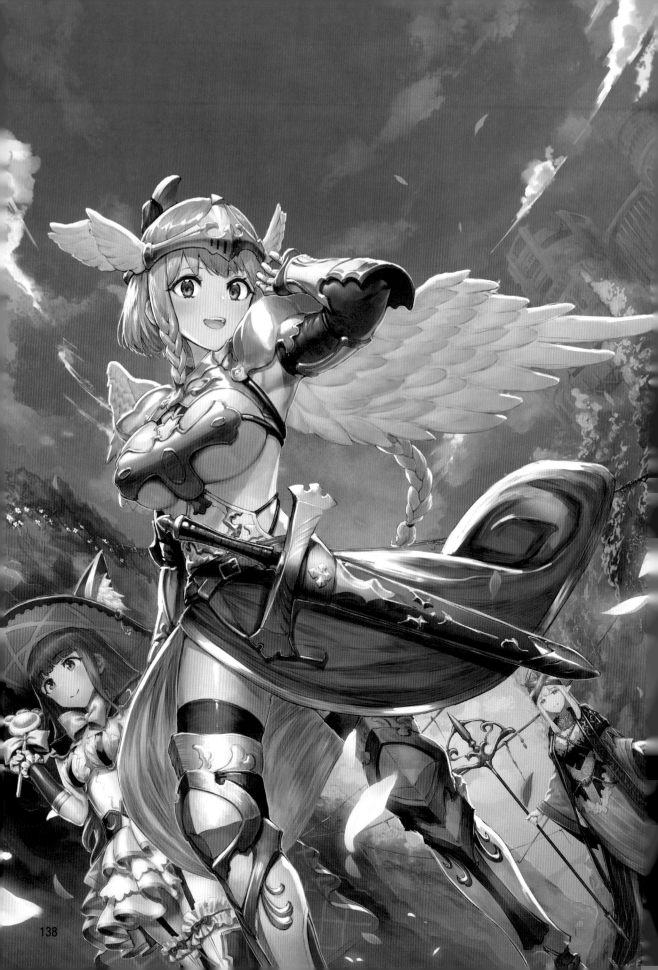

專家的現場 🎤 封面插圖製作流程

本書的封面插圖製作流程。為了擺放在書店時能夠較顯眼，我在製作時盡量注意讓觀者能了解本書的內容。

01 草稿方案

一開始提出了很多方案，最後從中選擇了3種不同類型的方案。

A 方案
擁有動態，角色印象強烈的草稿

B 方案
表現出奇幻世界觀的草稿

C 方案
可以輕鬆理解畫中有哪種角色的草稿

從 3 個之中選擇了最能傳達本書的主題，也就是奇幻世界觀的 B 方案。

原本是想將 8 個角色都畫進去，考慮到畫面的易懂程度只好選擇了 3 個角色。在 8 個角色中把擁有主角印象的英雄角色放在主要的位置，剩下 2 個則選用了跟英雄放在一起也不會有不協調感的角色。

色彩草稿
以草稿為底一邊調整物件的配置一邊製作色彩草稿。為了讓陳列在書店時，當中的藍色能夠較顯眼與鶴立雞群，所以我畫成了能夠看到大量天空的感覺。同時我也預想著上方與下方預定放入的封面文字資訊，並一邊調整了角色與背景的平衡。另外也在九等分的分割線上配置英雄的臉蛋以取得構圖的平衡。

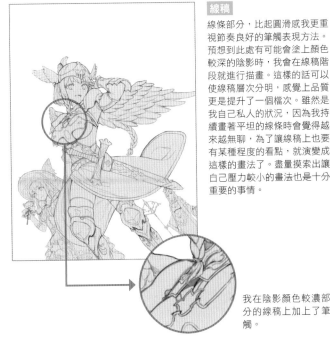

線稿
線條部分，比起圓滑感我更重視節奏良好的筆觸表現方法。預想到此處有可能會塗上顏色較深的陰影時，我會在線稿階段就進行描畫。這樣的話可以使線稿層次分明，感覺上品質更是提升了一個檔次。雖然是我自己私人的狀況，因為我持續畫著平坦的線條時會覺得越來越無聊，為了讓線稿上也要有某種程度的看點，就演變成這樣的畫法了。盡量摸索出讓自己壓力較小的畫法也是十分重要的事情。

我在陰影顏色較濃部分的線稿上加上了筆觸。

02 塗上底色

完成線稿之後,以色彩草稿為基礎塗上底色。因為角色的顏色已經決定好了,所以我在塗色時只是調整背景的明亮度與底色的明亮度,讓它們不要差異太大。

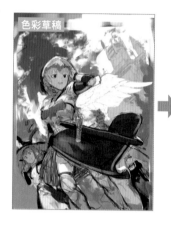

色彩草稿

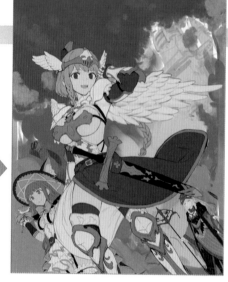

03 肌膚的上色

在這邊我最重視的是要將肌膚畫成有血色的良好色調。整體上注意不要加入多餘的立體感讓畫面保持清爽,而胸部因為是希望觀者注意的部分,所以我畫上濃烈的陰影與高光。

較強的高光

濃烈陰影

胸部與大腿是特別強調圓潤感的地方,所以使用反射光來強調它們的立體感。

04 頭髮的上色

在頭髮上塗上薄薄的陰影營造出立體感,並使用高光來表現頭髮的流向與質感。我在此處除了讓毛髮擁有光澤感,為了使看起來的印象不要過於厚重,所以特意不加上過多的陰影。因為也想讓觀者注意三股辮的部分,所以我在上面加入了細緻的高光。

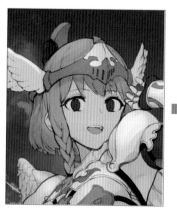

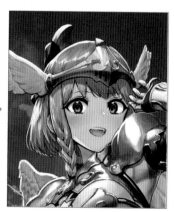

後頸部的立體感(往後方轉入的部分)是使用邊緣光來進行呈現。

05 **眼睛的上色**

在眼睛中加入與髮色相同的黃色，可加入符合角色的點
綴感。我在此處像是要將鏡頭前方的空間移轉到眼睛內
一樣地為眼睛畫入細節。為了完成可令人感覺到像是要
被吸入的眼睛，重要的是畫的時候需要注意讓眼睛深處
似乎真的有寬廣空間的感覺。

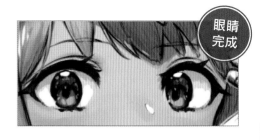

眼睛
完成

 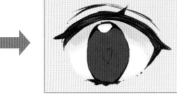

眼睛 1

線稿的線條稍微接近褐色。如果
眼睛處於無神的狀態會很難想像
初完成時的樣子，所以一開始先
加上最顯眼的高光。

眼睛 2

留意眼球的曲度並為眼白與下眼
瞼的部分加入陰影。

眼睛 3

將眼睛的輪廓整理得差不多後，
在眼睛中區分出明亮與黑暗的部
分。瞳孔部分則清楚地塗黑。

眼睛 4

在陰暗的部分畫上風景的反射。
映入眼睛的風景則彎曲成魚眼效
果的感覺。

眼睛 5

加入第 2 個高光。從下朝上漸漸
將其畫小可令人感受到眼睛的深
度。

眼睛 6

將周圍的顏色作為點綴加入眼睛
之中，並將眼睛的顏色調濃。結
束後在雙眼皮與睫毛處加入陰影
便大功告成。

06 **完稿**

因為藍色天空部分會配置標題，為了不讓這邊變得一
團亂，我特意沒有在這邊加入太多細節。但是為了讓
沒有標題的版本也能變成一張有看點的圖畫，我在下
方散布了花瓣讓資訊量達到平衡。最後確認角色的臉
部造型有沒有歪掉，並在自己接受之前不斷地進行修
正。

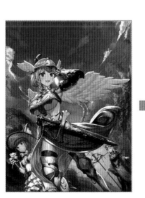 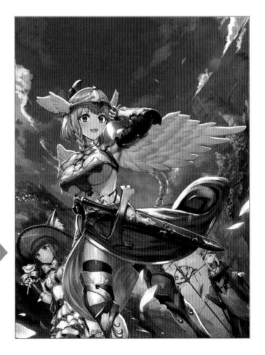

完稿前

我感覺紅色系的色調稍嫌不
夠，所以添加了鮮豔的粉紅
花瓣，並使用白色花瓣在畫
面中增加流向。

第2章 從實踐學習技巧 封面插圖製作流程

141

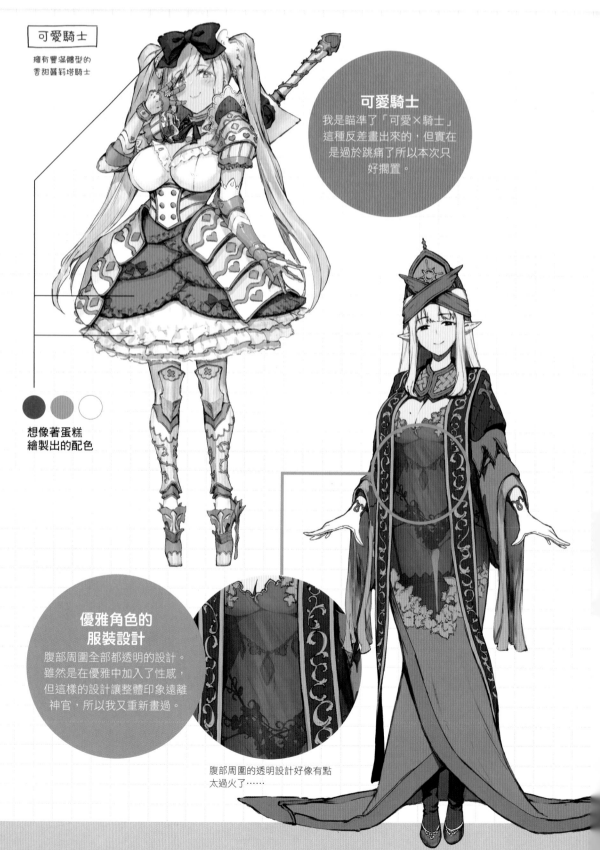

可愛騎士

擁有豐滿體型的
香甜蘿莉塔騎士

想像著蛋糕
繪製出的配色

可愛騎士

我是瞄準了「可愛×騎士」
這種反差畫出來的，但實在
是過於跳痛了所以本次只
好擱置。

**優雅角色的
服裝設計**

腹部周圍全部都透明的設計。
雖然是在優雅中加入了性感，
但這樣的設計讓整體印象遠離
神官，所以我又重新畫過。

腹部周圍的透明設計好像有點
太過火了……

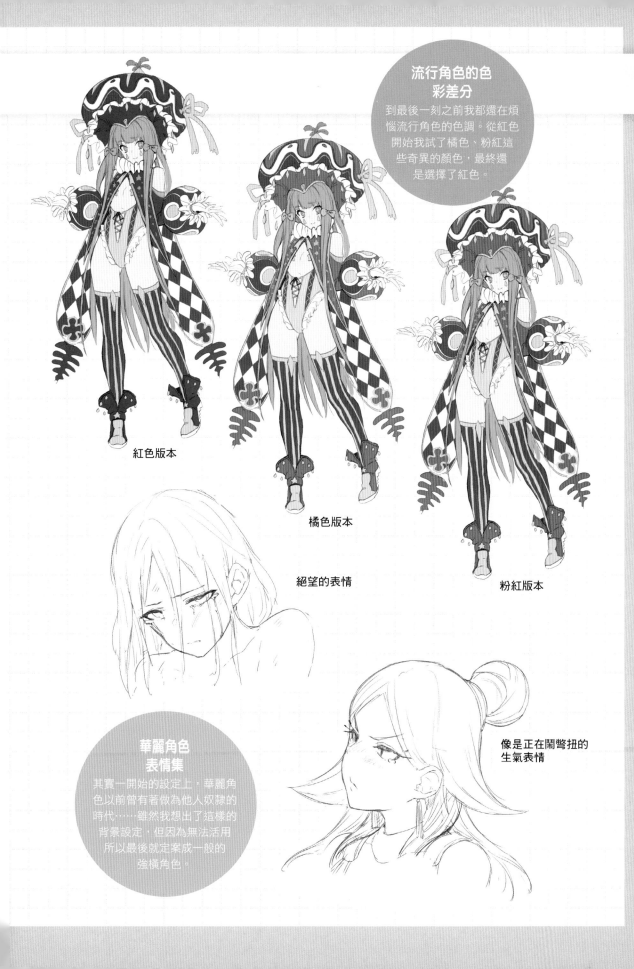

流行角色的色
彩差分

到最後一刻之前我都還在煩
惱流行角色的色調。從紅色
開始我試了橘色、粉紅這
些奇異的顏色，最終還
是選擇了紅色。

紅色版本

橘色版本

絕望的表情

粉紅版本

華麗角色
表情集

其實一開始的設定上，華麗角
色以前曾有著做為他人奴隸的
時代……雖然我想出了這樣的
背景設定，但因為無法活用
所以最後就定案成一般的
強橫角色。

像是正在鬧彆扭的
生氣表情

PROFILE

pyz

插畫家。福岡縣出身，現居於神奈川縣。活躍於社群遊戲、輕小說與TCG等各式各樣的媒體上。代表作為『Tokagetoissho』（author：Iwadate Noraneko ©Futabasha）系列的封面插圖與插畫。

●Pixiv
 https://www.pixiv.net/member.php?id=1909823

●Twitter
 https://twitter.com/pyz90

TITLE

神祕魅惑　奇幻角色設定＆繪畫技巧

STAFF

出版	三悅文化圖書事業有限公司
作者	pyz
譯者	洪沛嘉
總編輯	郭湘齡
責任編輯	張聿雯
文字編輯	徐承義　蕭妤秦
美術編輯	許菩真
排版	菩薩蠻數位文化有限公司
製版	印研科技有限公司
印刷	桂林彩色印刷股份有限公司
法律顧問	立勤國際法律事務所　黃沛聲律師
戶名	瑞昇文化事業股份有限公司
劃撥帳號	19598343
地址	新北市中和區景平路464巷2弄1-4號
電話	(02)2945-3191
傳真	(02)2945-3190
網址	www.rising-books.com.tw
Mail	deepblue@rising-books.com.tw
本版日期	2022年7月
定價	380元

ORIGINAL JAPANESE EDITION STAFF

編集協力	秋田綾（株式会社レミック）
	山岸全（株式会社ウエイド）
デザイン・DTP	山岸全、木下春圭、菅野祥恵（株式会社ウエイド）
企画・編集	呉星日

國家圖書館出版品預行編目資料

神祕魅惑：奇幻角色設定＆繪畫技巧 / pyz作；洪沛嘉譯. -- 初版. -- 新北市：三悅文化圖書, 2020.09
144面；18.2x25.7公分
ISBN 978-986-98687-8-5(平裝)

1.插畫 2.人物畫 3.繪畫技法

947.45　　　　　　　　109011163

How to Portray Attractive Fantasy Female Characters
© 2018 pyz
© 2018 Graphic-sha Publishing Co., Ltd.

This book was first designed and published in Japan in 2018
by Graphic-sha Publishing Co., Ltd.
This Complex Chinese edition was published in 201x
by SAN YEAH PUBLISHING CO.,LTD.

Original edition creative staff
Production cooperation: Aya Akita (Remi-q Co., ltd.), Akira Yamagishi (WADE., LTD.)
Desing and DTP: Akira Yamagishi, Haruka Kinoshita, Sachie Kanno (WADE., LTD.)
Planning and editing: Seijitsu Go